ID0266623

© Edizioni Grafiche Vianello srl/VianelloLibri
Ponzano (Treviso) Italia
http://www.vianellolibri.com – E-mail: info@vianellolibri.com

ISBN 88-7200-071-8

Progetto grafico e coordinamento Livio Scibilia

Sognare
Venezia

Il Ponte dei Sospiri, che collega il Palazzo Ducale con le Prigioni, fu costruito nel XVII secolo da Antonio Contin. Una bella forma legata a una fama sinistra.

The Ponte dei Sospiri, or "Bridge of Sighs", which joins the Palazzo Ducale, or Doge's Palace, to the Prisons, was built by Antonio Contin in the XVII century. The lovely profile belies its sombre history.

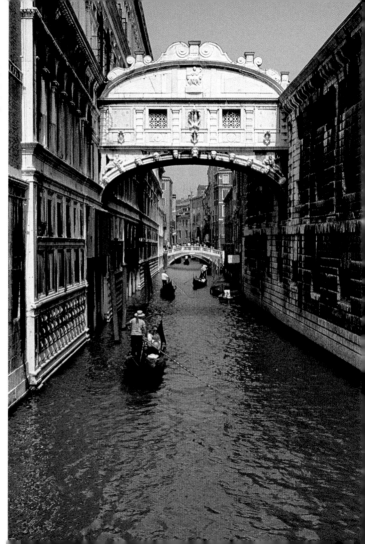

Fotografie di Fernando Bertuzzi

Sognare Venezia

Presentazione di Vittorio Sgarbi
Testi di Ivo Prandin

Venezia è un luogo nel quale non sai mai dove finisce il sogno e dove inizia la storia, senza un confine preciso tra immaginazione e realtà. Rappresentare Venezia è sempre un problema di scelte, di posizioni da scegliere: assecondare il sogno, facendo della città lagunare un teatro inesauribile di emozioni, oppure cercare di riportarne la dimensione naturalmente fantastica entro termini di esperienza concreta, senza aggiungere ulteriore meraviglia a una bellezza che ha bisogno solo di mostrarsi per quello che è. Nella storia della pittura veneziana questa diversità di visione corrisponde alla contrapposizione – per la verità un po' forzata negli schemi tradizionali – fra i due maggiori paesaggisti del Settecento: Canaletto e Francesco Guardi. Canaletto, ovvero la veduta, la ragione e la prospettiva scientifica come fondamenti della pittura, la verità dell'occhio, la fedeltà nella restituzione della realtà apparente. Guardi, ovvero la visione, il sentimento e la tecnica "di tocco" come fondamenti della pittura, la verità dell'emozione, lo stravolgimento nella resa della realtà apparente. Canaletto *illuminista*, Guardi *romantico*. Due visioni, due Venezie. Poi è venuta la fotografia, il mezzo che ha trasformato in meccanico ciò che per Canaletto era manuale. La pittura di

Venice is a place in which you never know where dream ends and history begins. There is no clear boundary between imagination and reality. Portraying Venice is always a problem of choices, and of what position to select: whether to favour the dream and turn the lagoon city into an inexhaustible theatre of the emotions, or to attempt to bring its naturally exotic dimension within the bounds of concrete experience without gilding a beauty that needs only to be shown as it actually is. In the history of Venetian painting, this divergence of vision corresponds to the contrast – admittedly somewhat forced in its traditional form – between the two greatest topographical artists of the 18th century: Canaletto and Francesco Guardi. Canaletto represents view, reason and scientific perspective as the foundations of painting, the truth of the eye, and faithfulness in reproducing the appearance of real life. Guardi is vision, feeling and "touch" technique as fundamental values, the truth of the heart, and the reshaping of reality as it yields to emotion. Canaletto is an artist of the Enlightenment, Guardi a Romantic. Two visions, two Venices. Then came photography, the medium that has mechanized what Canaletto used to do by hand. Landscape painting, as travellers on the

paesaggio, quella dei viaggiatori del *Grand Tour*, cede gradatamente il passo, anche nel ruolo di depositaria dell'immagine della città. A Venezia la fotografia dell'Ottocento è soprattutto quella di Nava e Ponti, meticolosi artigiani che si prefiggono di illustrare dettagliatamente i tesori storici, paesaggistici e artistici della città, di documentare il sogno nella sua splendida realtà, di continuare ed estendere soprattutto l'opera del Canaletto. La fotografia del Novecento, nel secondo Dopoguerra, è quella del gruppo "La Gondola", di Monti, Berengo Gardin, di Roiter. Una volta circoscritta la natura documentaria della fotografia è inevitabile riconoscerla anche come forma d'arte. La Venezia della "fotografia d'autore" è luogo nel quale domina l'emozione, l'effetto sorprendente e rivelatore, la vita e la poesia colte in un *attimo fuggente*, la realtà mediata attraverso la sensibilità lirica dell'individuo dietro l'obiettivo. Si ritorna a Guardi, sforzandosi di rendere quanto più soggettivo un apparecchio che i più credevano meccanico strumento della riproduzione oggettiva. La Venezia "d'autore" raccoglie notevoli successi in Italia e all'estero, ma finisce poi per generare una maniera leziosa, piena di facili romanticherie, di riflessi sull'acqua sempre più prevedibili, di nebbie, di piccioni e di

Grand Tour *had known it, gradually lost ground, even in its role as repository of the city's image. Nineteenth century photography in Venice means above all Nava and Ponti, painstaking craftsmen who set out to illustrate in detail the city's historic, topographical and artistic treasures, to document the dream in all its splendid reality, and to continue and expand the work of Canaletto in particular. In the 20th century, photography means the work of the "La Gondola" group: Monti, Berengo Gardin, and Roiter. Once the documentary nature of photography was delineated, it had also, inevitably, to be recognized as an art form. The Venice of the "designer photograph" is a place dominated by excitement, the unexpectedly revealing effect, life and poetry caught in a fleeting instant, and real life mediated through the lyrical sensitivity of the eye behind the lens. It was a return to Guardi and a deliberate attempt to render as subjective as possible an apparatus that most people still believed was a mechanical instrument of objective reproduction. "Designer" Venice enjoyed considerable success both in Italy and abroad but ended up by generating a maudlin approach that was full of tawdry romanticism, ever more predictable reflections on the water, fog, pigeons and carnival masks, soft*

maschere carnevalesche, di *flou* e di colori al neon. È una Venezia che è diventata luogo comune, scenografia aggiornata per sposini in viaggio di nozze del tardo Novecento, nuovo *kitsch* per cartoline, a misura di turista moderno. Osservo con soddisfazione che Fernando Bertuzzi, fotografo nato a Venezia, ha lasciato ben poco spazio a questa città falsa e insignificante. Bertuzzi conosce a fondo la lezione di Fulvio Roiter, ma non si confonde con i suoi imitatori, proprio quelli degli "effettacci" da cartolina con i bordi bianchi. Più ancora che con Roiter, comunque, vedo una parentela di Bertuzzi con i maestri ottocenteschi Nava e Ponti, i grandi informatori del sogno veneziano. Anche nella tecnica Bertuzzi è un fotografo più vicino all'Ottocento di quanto non lo sia al Novecento. Preferisce per i suoi *plein air,* invece delle comode e pratiche *reflex* a formato ridotto, i meno manovrabili apparecchi da studio a formato medio-grande. Ciò significa pose lunghe, statiche e bene preparate, con poche possibilità di adeguamento alla poetica moderna dell'istantanea, dello "scatto rubato", del momento decisivo. È questa la ragione per la quale la Venezia di Bertuzzi ricorre con grande moderazione all'elemento meno controllabile per antonomasia, l'uomo, dando, quasi l'impressione di

focus and neon-bright colours. It was a Venice that had become a cliché, a setting brought up to date for late twentieth-century honeymooners and a new picture-postcard kitsch tailored to tour group tastes. I note with satisfaction that Fernando Bertuzzi, a photographer who was born in Venice, has left little space for that bogus, meaningless city. Bertuzzi is very well aware of Fulvio Roiter's lesson but refuses to assimilate with his imitators, the ones who take the "artistic" snaps that adorn postcards with white edges. In any case rather than with Roiter, I can see Bertuzzi's relationship with the 19th century masters, Nava e Ponti, the great informers of the Venetian dream. In his photographic technique, too, Bertuzzi is closer to the 19th century than to the 20th. For open-air shooting, he prefers less manageable medium-large format studio equipment to the more convenient and practical compact reflex cameras. This means carefully prepared, long, static poses with little possibility of adjusting to the modern aesthetic of the snapshot, the "stolen" photo and the crucial moment. That is the reason why Bertuzzi's Venice makes parsimonious use of the most unpredictable element of all, the human figure, almost giving the impression of having, for the sake of the photograph, to

dover sopportare per esso le presenze obbligate e non sempre gradite. Anche in questo caso il legame con l'Ottocento è evidente; come per Nava e Ponti, la Venezia di Bertuzzi è fatta di molte cose inanimate e di pochi veneziani, di pietre e mattoni, di chiese e palazzi, di acqua e opere d'arte. A Bertuzzi non dispiace affatto che le sue fotografie riflettano una immagine tradizionale della città lagunare. A lui interessa soffermarsi su una Venezia che è eterna e che vuole essere quanto più vicina possibile alla Venezia di Ponti, di Nava, e naturalmente di Canaletto. A lui interessa comporre un preciso, minuzioso, impeccabile atlante illustrato dell'universo veneziano, non un noioso album per cultori della banalità sentimentale. Bertuzzi rende omaggio a Venezia con la perizia del proprio mestiere (lo studio accurato dell'inquadratura, la dosatura scrupolosa degli elementi compositivi, la ricerca estenuata della luce "giusta"), mirando alla massima definizione calligrafica di ciò che riporta nella pellicola. E poco importa se il freddo scrupolo tecnico possa sembrare di aver troppo sopraffatto l'espressività dell'autore: meglio questa Venezia da inventario scientifico, magari un po' asettica e distante, della Venezia languida e sdolcinata cara al *fast food* turistico.

put up with those other unavoidable, and not always welcome, presences. Here, too, the link with the 19th century is evident. As it was for Nava and Ponti, Venice for Bertuzzi is made up of many inanimate objects but very few Venetians. It is a city of stones and bricks, of churches and palazzos, of water and works of art. Bertuzzi is not at all unhappy that his photographs should project such a traditional image of the lagoon city. He is interested in a Venice beyond time that is as near as possible to the Venice of Ponti, Nava and of course Canaletto. It is Bertuzzi's aim to compose a faultlessly accurate, detailed illustrated atlas of the Venetian universe, not some fatuous photo album for lovers of hackneyed sentimentality. Bertuzzi pays tribute to Venice with the skill of a craftsman (the carefully framed shots, the painstaking composition of detail and the obsessive pursuit of the "right" lighting). His goal is the absolute, calligraphic definition of what is impressed on the film. And it little matters that cold technical conscientiousness may appear to prevail excessively over the artist's self-expression: better this scientifically catalogued Venice, even if it can look cold and antiseptic, than the flaccid, saccharine city served up as fast food for the eyes by the tourist industry.

9

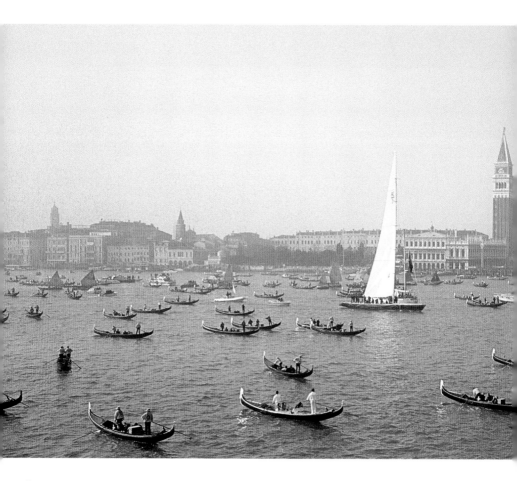

Dal campanile di San Giorgio, punto focale di Venezia, si gode una "veduta"
del Bacino che riassume tutta la luminosa bellezza della città.

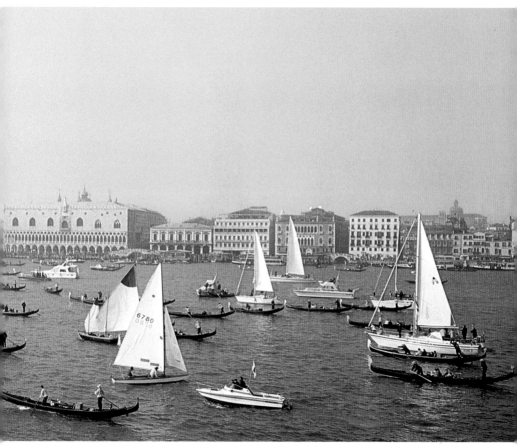

San Giorgio is one of Venice's focal points. Its campanile, or bell-tower,
affords a view of the Bacino that encapsulates all the luminous beauty of the lagoon city.

Piazza San Marco vista dalla loggia dei Cavalli della basilica.

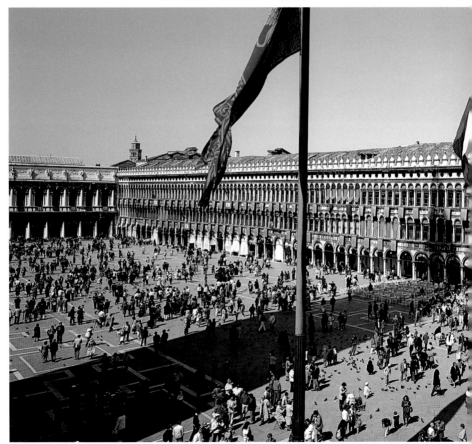

St Mark's Square seen from the Loggia dei Cavalli of the Basilica itself.

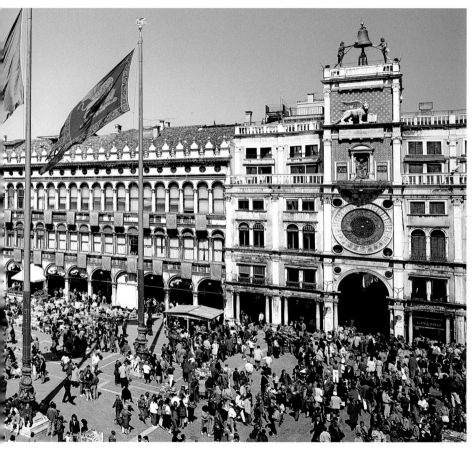

*14-15. The Ponte di Rialto, showing its imposing arch
and the marble "tracery" that decorates its sides.*

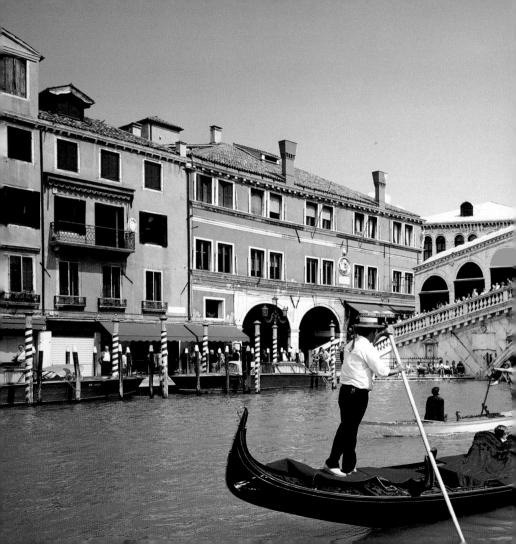

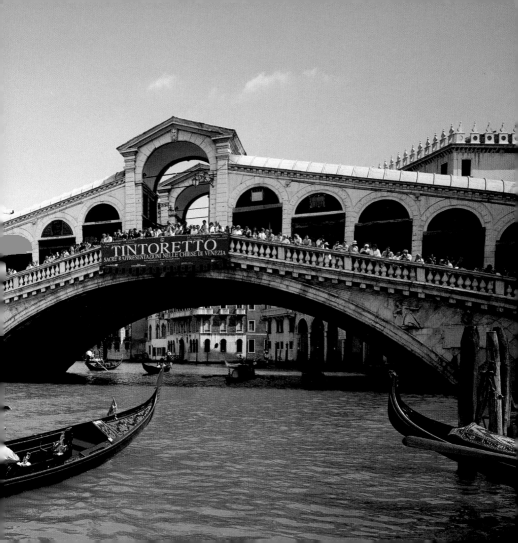

Perdersi nei rii

I canali che costituiscono il suo originale sistema viario – e circolatorio – sono anche la parte di Venezia meno esibita e frequentata, specialmente là dove i canali sono più segreti, stretti e remoti rispetto ai percorsi battuti dai gruppi turistici. Il grande reticolo formato da rii più o meno lunghi, più o meno curvi, oggi è riservato a poche barche, fra le quali si notano le gondole cariche di forestieri che percorrono itinerari prefissati.

Nei rii, appunto, che sono le antiche strade d'acqua, si specchiano le finestre delle case popolari infiorate da gerani e da panni stesi e quelle di bella architettura dei palazzi; vi si affacciano anche le non più usate porte d'acqua da cui si accedeva, una volta, al giardino e alla dimora del nobile proprietario.

Oggi come sempre, ogni rio ha una sua bellezza discreta o appariscente, a seconda dell'ora del giorno o della notte, cioè quando le condizioni atmosferiche subiscono una sensibile variazione e la scena si trasforma: se cala la brezza, l'acqua in ombra si fa liscia come uno specchio, le pareti delle case colpite da un estremo raggio di sole diventano immateriali, puro colore che incanta i visitatori.

Losing your way among the canals

The canals which make up Venice's original traffic system are also the least paraded and most reserved part of the city, especially where they are hidden from view, narrow and way off the beaten tourist track. The grand network made up of rii, or canals, short and long, straight and winding, today is plied by very few vessels, the most obvious of which are the gondolas full of tourists that move up and down a few well-travelled routes.

It is in these ancient waterways that the windows of modest dwellings are reflected, with their geraniums and washing strung out to dry, as well as the lovely façades of the noble palazzos. Onto these canals there open the waterside entrances to the ancient houses through which the visitor could make his or her way across a garden to the residence of the aristocratic owner.

Today as much as yesterday, each rio has its own brash or modest charm, depending on the time of day or night, for the changing hour endows the scene with a new and special aspect. If the breeze subsides, the water is mirror-smooth and the walls of the houses shimmer in the rays of the dying sun to be sublimated in the pure colour that so enchants Venice's swarms of visitors.

Rio San Zulian, uno dei centoquarantasette canali della città: qui, in certe ore del giorno, le sue pigre acque si trasformano in una tavolozza di colori riflessi.

Rio San Zulian, one of Venice's one hundred and forty seven canals. At certain times of day, the slow-moving waters are transformed into a dazzling palette of reflected colours.

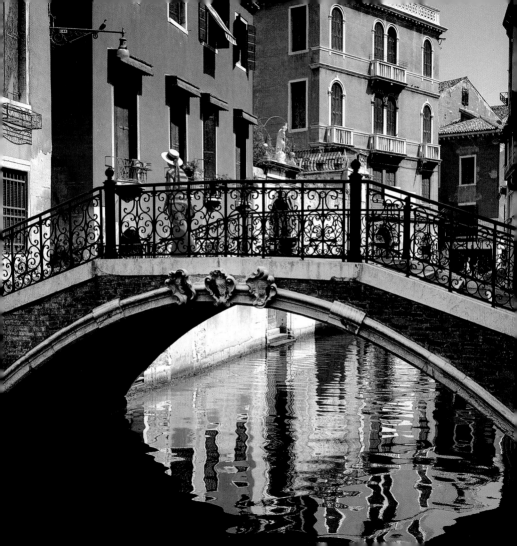

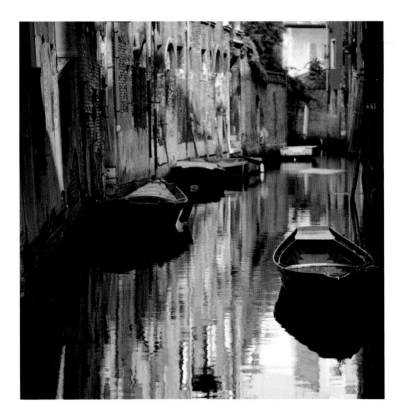

Rio di San Zuane.

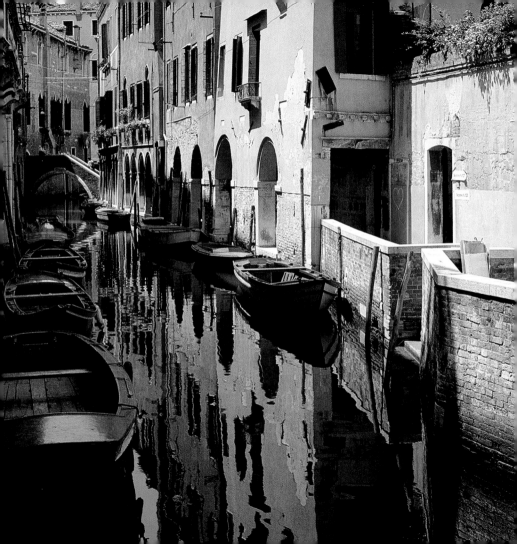

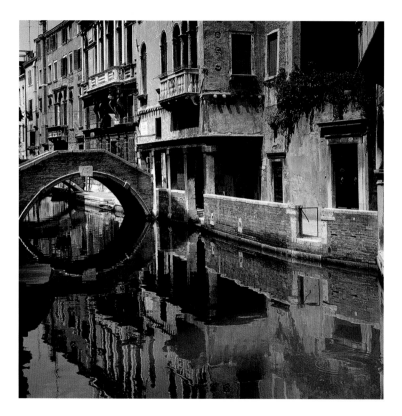

22-23. Scena quasi incredibile, il Canal Grande senza barche a motore, tutto per le gondole.

22-23. An almost unbelievable scene: the Grand Canal is free of motorboats and the gondolas can come and go undisturbed.

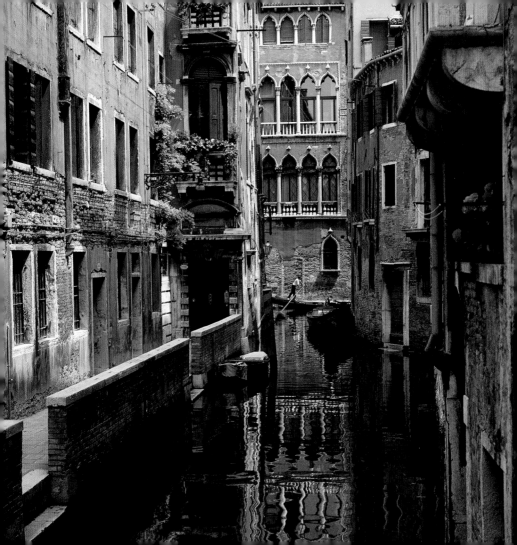

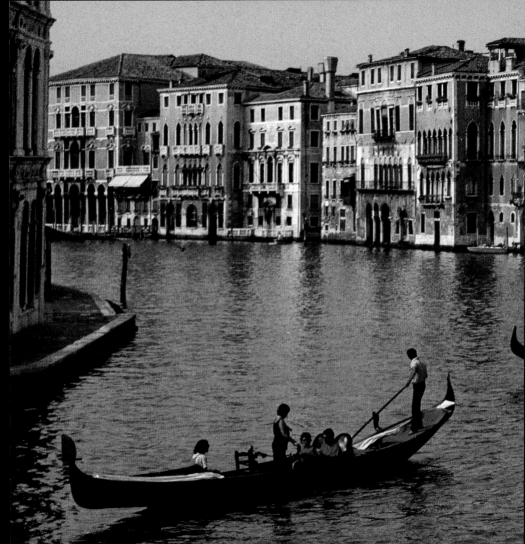

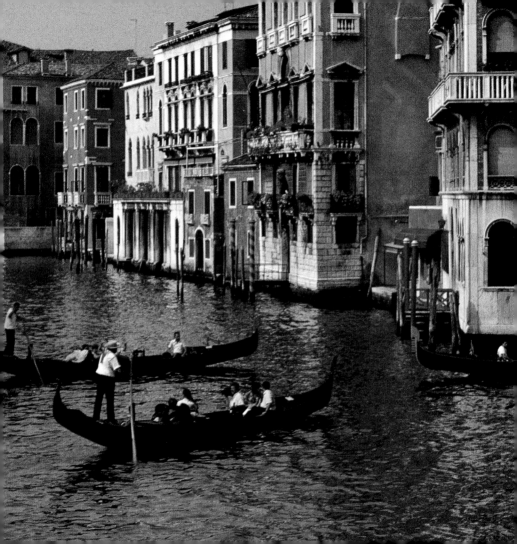

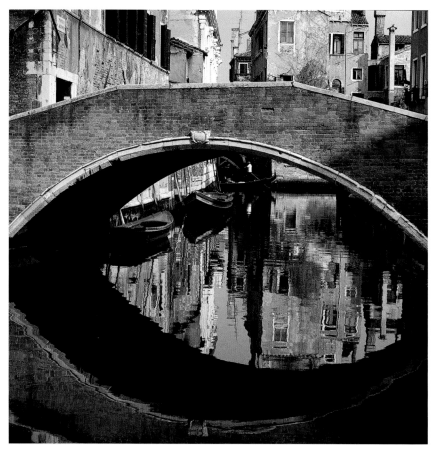

Rio di Sant'Agostin.

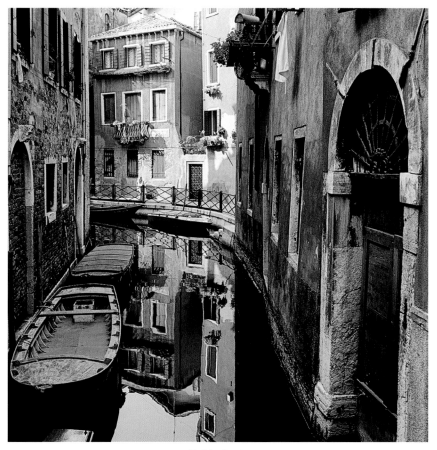

Rio di San Provolo.

Rio de la Frascada.

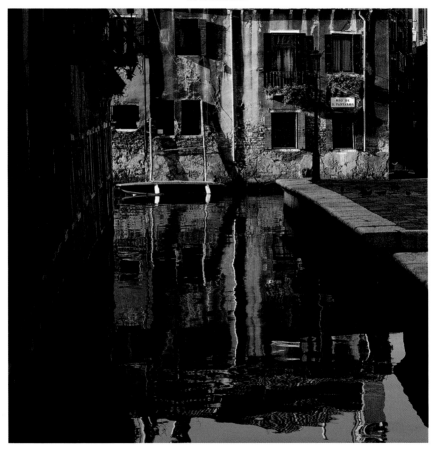

Rio dei Frari.

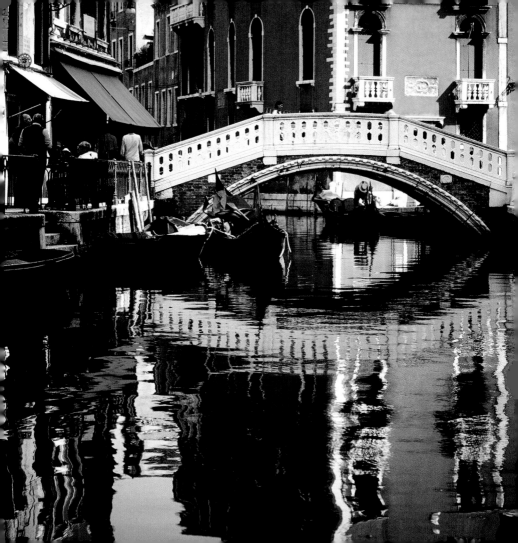

Tempo sospeso

Venezia convive con il suo mito, e questo mito è costituito da una serie di immagini che testimoniano il passato glorioso e irripetibile. Il mito è uno spaziotempo nel quale le cose che furono e che saranno ci appaiono intatte e gloriose nell'oggi, mentre la città reale mostra le ferite che le procura il suo male di vivere. Il fotografo ha colto con le sue immagini una situazione che si può chiamare di «tempo sospeso».

La sospensione del tempo è una situazione chiaramente irreale e forse anche solo poetica come quella che – dicono – si forma tra un battito e l'altro del cuore. Allora tutto è presente, tutto sta nelle mani degli dèi, miracolosamente vivo come era nel momento della sua creazione: una casa, una basilica, una finestra del '400 infiorata, pareti rosseggianti di saloni lussuosi.

Suspended time

Venice lives with its own myth, a legend made up of a series of images that bear witness to a glorious past that will never return. That myth is somewhere in space-time where what was and what will be appear intact today in all their glory while the real city bears the open scars of its ills in full view. The photographer's images have captured what might be called "suspended time".

The suspension of time is obviously an unreal situation. Perhaps it only exists in poetry, like the moment that is created between one heartbeat and the next. For in that moment, all life is in the lap of the gods, as miraculously alive as it was when it came into being: a house, a basilica, a flower-bedecked 15th-century window or the warm red walls of a sumptuous salon.

Ca' Cappello; sui suoi muri stanno "scritti" i guasti creati dal salso: intonaci caduti, pietre e marmi corrosi, bellezze sfiorite. I colori sono quelli del tempo.

Ca' Cappello: its walls bear the scars of the damage caused by salt water. Plaster is falling off, stone and marble are eaten away and the building's beauty has faded. The colours are those left by the passage of time.

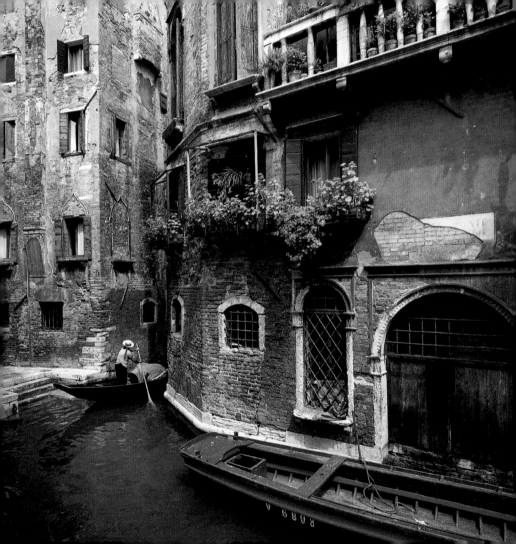

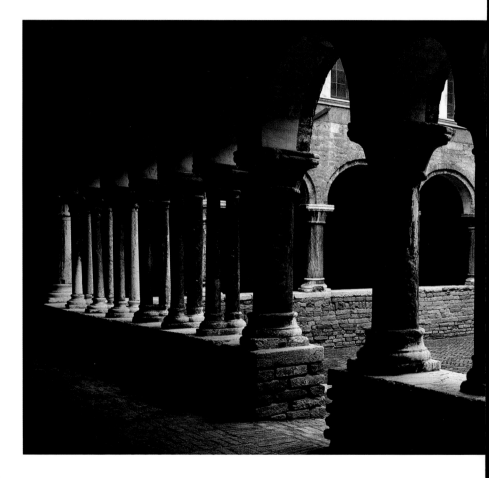

L'antico e bellissimo chiostro di Sant'Apollonia, a pochi passi da San Marco.
Non un rampicante, non un filo d'erba: è il trionfo della pietra, cioè dell'arte.

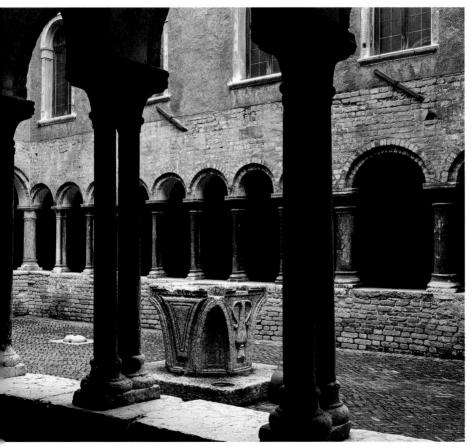

The lovely ancient cloister of Sant'Apollonia, a few steps away from St Mark's.
There are no climbing plants or even a single blade of grass. Stone, with it art, reigns supreme.

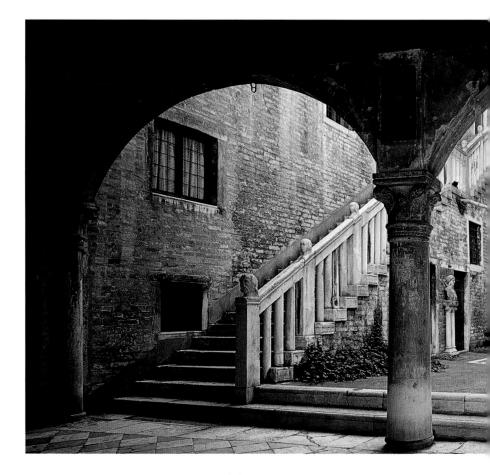

Dietro le facciate di tanti straordinari palazzi, si nascondono spazi segreti di cortili e giardini.
Qui siamo nel palazzo Van Axel, uno dei più interessanti esempi di porticato di casa veneziana del XV secolo.

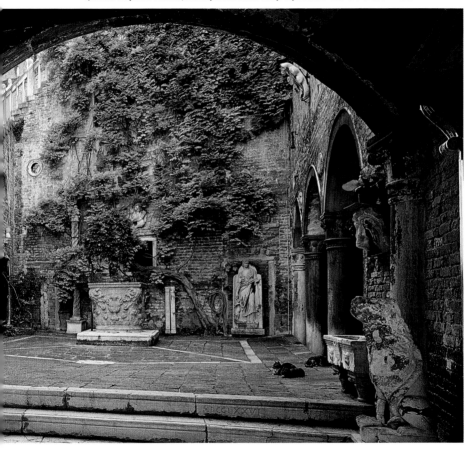

Behind the façades of many of these extraordinary palazzos lie the secret spaces of courtyards and private gardens.
This is Palazzo Van Axel, one of the most interesting examples of a XV century residential portico in Venice.

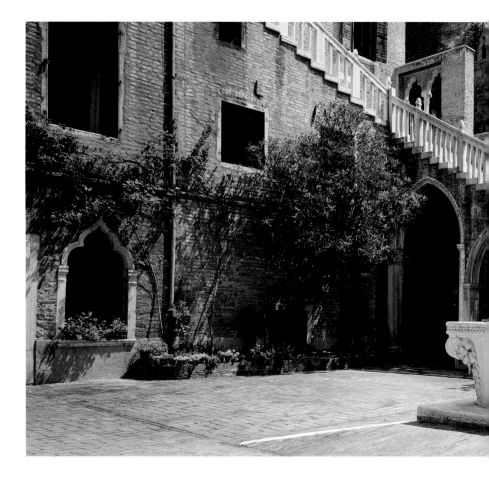

Il cortile di Ca' Foscari, la prestigiosa sede dell'Università,
con la caratteristica scala esterna in pietra d'Istria e la grande vera da pozzo collocata al centro.

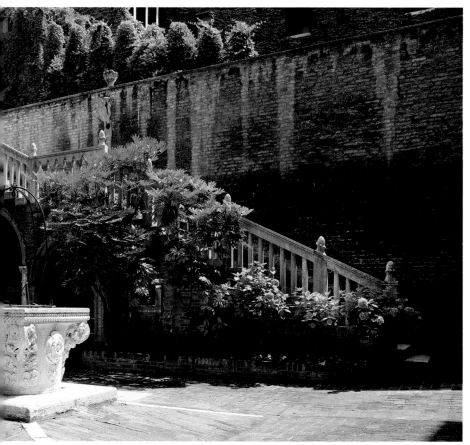

*The courtyard of Ca' Foscari, the prestigious home of the University of Venice,
with its characteristic external staircase in Istrian stone and the great well in the middle.*

Grandiosità, silenzio sovrumano,
armonia di forme: questo è uno dei
due chiostri palladiani dell'isola
di San Giorgio, dove ha sede
la Fondazione Cini.

Grandeur, sublime silence and harmony
of line characterize one of the two
Palladian cloisters on the island
of San Giorgio, where the Cini foundation
headquarters are.

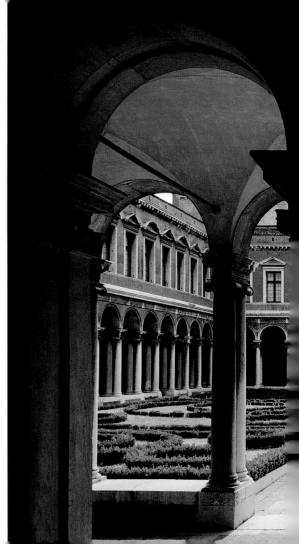

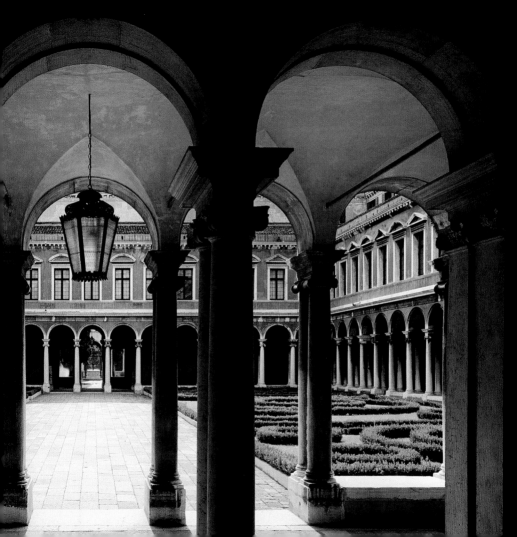

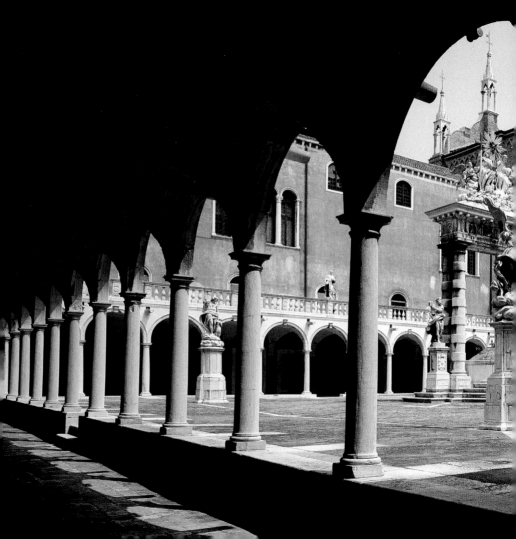

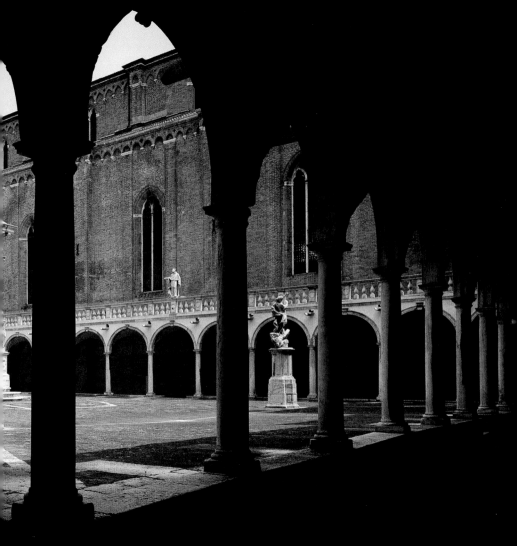

38-39. Il chiostro della chiesa dei Frari detto della Santissima Trinità (sec. XVI). Al centro, il pozzo monumentale realizzato dall'architetto Francesco Penso detto il Cabianca.

38-39. The cloister of the church of the Frari known as the Santissima Trinità (XVI century). In the middle stands the monumental well built by the architect Francesco Penso, nicknamed Il Cabianca.

Il grandioso portale della basilica dei Santi Giovanni e Paolo, capolavoro di Bartolomeo Bon. Ai lati, le urne funerarie dei dogi Jacopo e Lorenzo Tiepolo e due bellissimi bassorilievi bizantini del XIII secolo.

The splendid portal of the church of Santi Giovanni e Paolo is a masterpiece by Bartolomeo Bon. On each side stand the funerary urns of the Doges Jacopo and Loren-zo Tiepolo as well as two lovely XIII century Byzantine bas-reliefs.

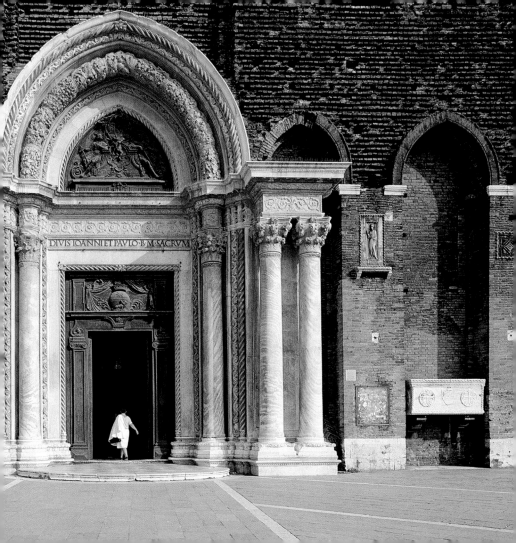

Una porta laterale della basilica
dei Frari, detta di San Pietro
(sec. XIV-XV). Con molta
probabilità è opera della scuola
dei Dalle Masegne.

*A side door in the church of the
Frari, known as "St Peter's door"
(XIV-XV centuries).*

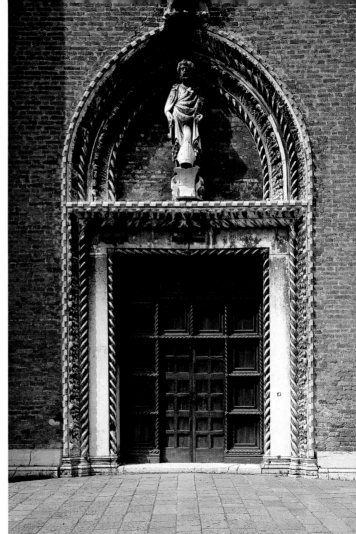

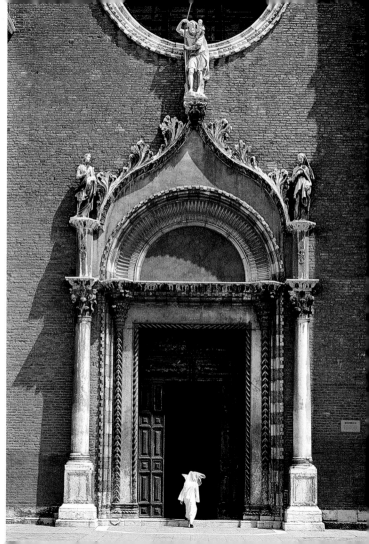

Portale della chiesa
della Madonna dell'Orto,
del XV secolo, opera
di Bartolomeo Bon.

*The portal of the church popularly
known as Madonna dell'Orto,
dating from the XV century,
is by Bartolomeo Bon.*

Cortiletto ingresso di casa Zantani dove nel 1707 nacque Carlo Goldoni. Il cortiletto è abbellito da una elegante scala scoperta e da una quattrocentesca vera da pozzo.

The small courtyard at the entrance to Casa Zantani where Carlo Goldoni was born in 1707. A delightful open staircase and a XV century well grace the scene.

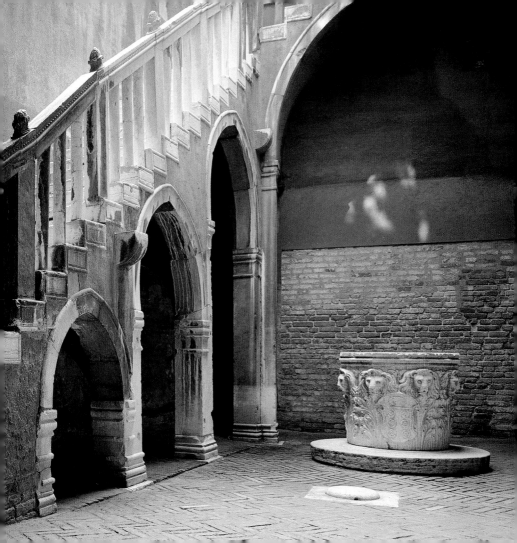

Esempio elegante e severo
di portone veneto-bizantino di abitazione privata.
Casa Bosso, vicino a Campo San Tomà.

*The austere yet elegant Byzantine-Venetian
door of a private house, Casa Bosso, near Campo San Tomà.*

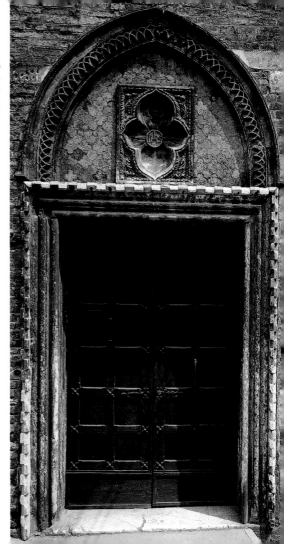

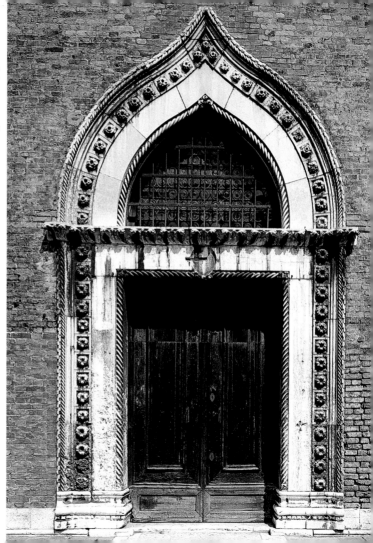

Il portale della chiesa di San Gregorio: un armonioso "ricamo" marmoreo.

The portal of the church of San Gregorio is a harmonious example of "embroidery" in marble.

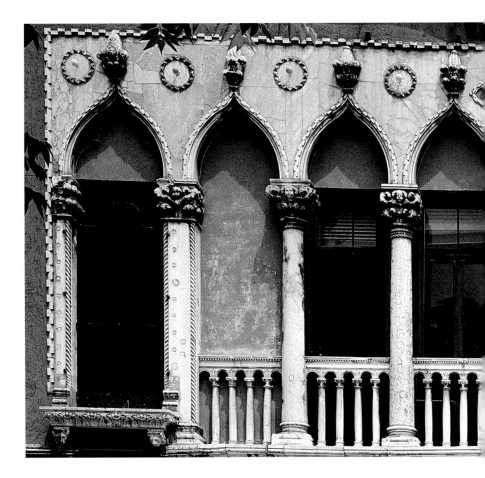

Balconata del Palazzo Soranzo del XV secolo. In origine la facciata risplendeva degli affreschi del Giorgione.

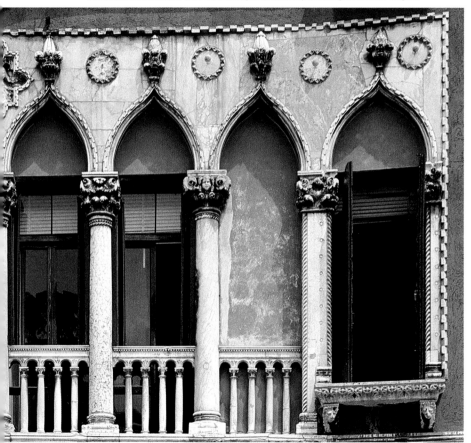

The balcony of the XV century Palazzo Soranzo. The façade was originally decorated with frescoes by Giorgione.

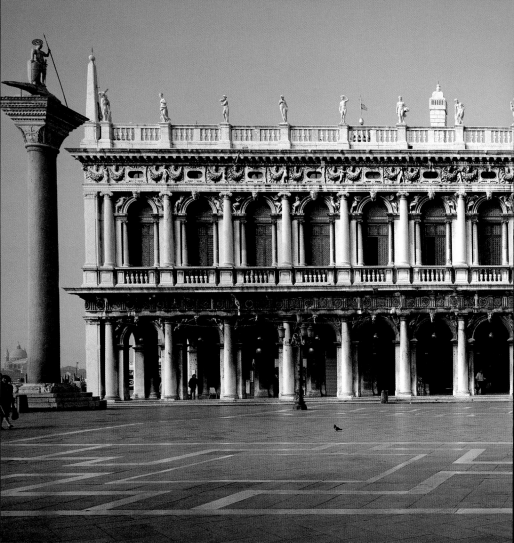

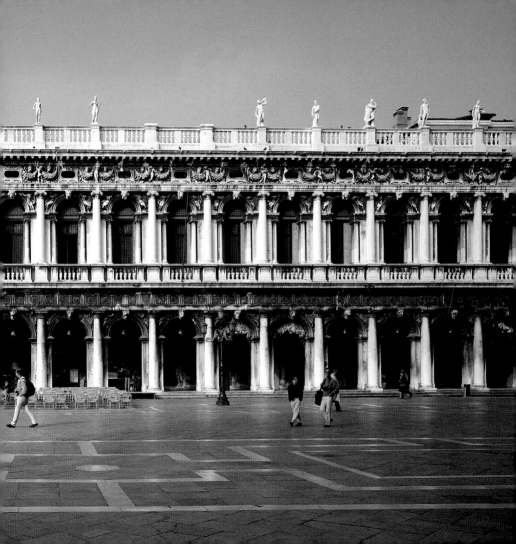

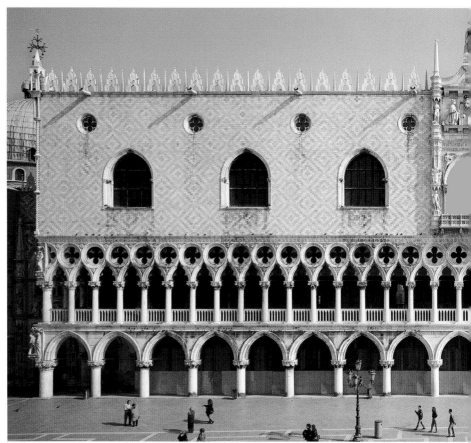

50-51. The classic profile of the Libreria Sansoviniana looks onto the Piazzetta facing the Doge's Palace. The Libreria Sansoviniana is the home of the Biblioteca Nazionale Marciana, in whose rooms can be found rare illustrated editions from the publishing houses that flourished in the XVI century.

Il Palazzo Ducale, benché appaia una opera unitaria, è stato realizzato dal XIV al XV secolo da molti famosi architetti, con lo scopo di evidenziare la ricchezza e la potenza della Repubblica di San Marco. La facciata è abbellita da marmi bianchi, rossi e grigi. Nel Palazzo Ducale era l'abitazione privata del Doge e sale e saloni bellissimi, dove si riunivano le autorità politiche della Repubblica di Venezia.

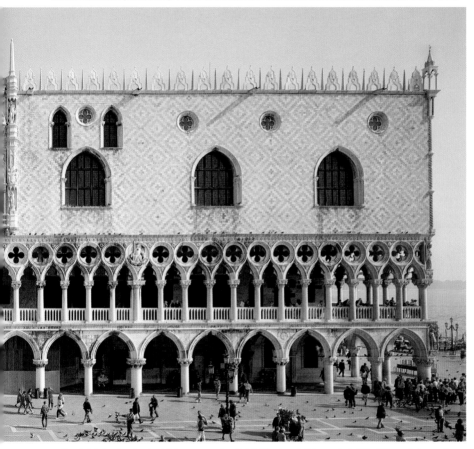

Although the Palazzo Ducale, or Doge's Palace, appears to be a single building, it was built in stages in the XIV and XV centuries by a number of famous architects with the aim of exalting the wealth and power of the Republic of St Mark. The façade is decorated in white, red and grey marble. Inside are the Doge's private apartments and many splendid reception rooms where the political authorities of the Venetian Republic meet in session.

Cortile interno del Palazzo Ducale con la classica facciata
dell'Orologio e sul retro le cupole della basilica
di San Marco.

*The internal courtyard of the Doge's Palace showing the Baroque
Clock Façade and the dome of the Basilica of San Marco
in the background.*

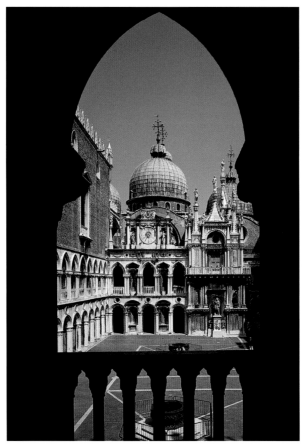

La "Loggia Foscari" e sullo sfondo l'isola di San Giorgio.

The Loggia Foscari with the island of San Giorgio behind.

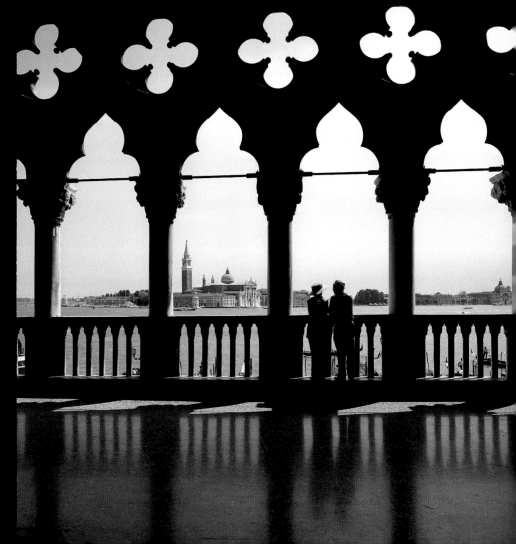

Le chiese

Le cento chiese di Venezia portano nella loro grandiosità il marchio d'origine: erano, infatti, luoghi di devozione popolare, ma era il potere politico che spesso le usava per i suoi riti. Del resto, la basilica di San Marco nasce come cappella del Doge, cioè *pendant* della sua autorità, e nelle basiliche si tumulavano dogi e condottieri. Se è vero che il popolo voleva le chiese, era però il clero, guidato da personalità di origine nobiliare, che le edificava con tanta pompa, insieme alle potenti confraternite.

Degli intrecci di potere, delle sfide "politiche" mimetizzate sotto le forme celebrative dell'architettura o della grande pittura, a noi resta la sola bellezza. Oggi la città è contrappunto di capolavori che uniscono in sé la simbologia religiosa e il fulgore estetico.

The Churches

Venice's one hundred churches reveal their origins in their grandeur. They were places of worship for the populace but it was the political authorities which often appropriated them for their own rites. Indeed the Basilica of St Mark's began life as the Doge's chapel, that is to say as an appurtenance of the city's ruling figure, and the churches teemed with magistrates and generals. Although it is true that the ordinary people wanted churches, it was the clergy, under the guidance of noble patrons, who in conjunction with the influential religious societies built them in such magnificent style.

All the intrigue and all the "political" battles fought under the guise of architecture or painting have disappeared to leave us only the beauty. Venice today is a contrapuntal pattern of high art that mingles religious symbolism with aesthetic brilliance.

La basilica della Salute.

The church of the Salute.

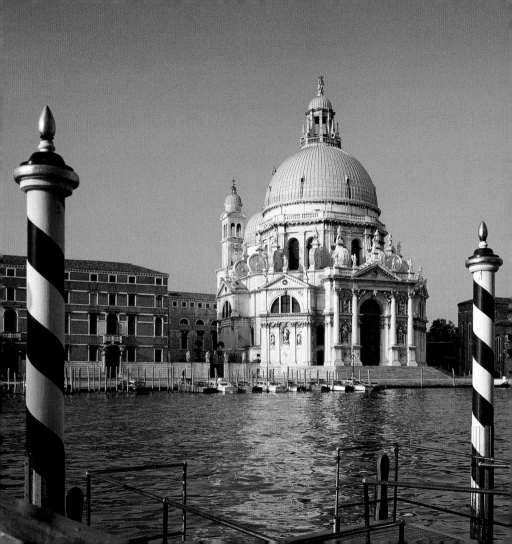

Interno della basilica dei Santi Giovanni e Paolo. In questa chiesa si possono ammirare, sulle pareti, sfarzosi, bellissimi e antichi monumenti funebri di importanti personalità della Repubblica di San Marco, realizzati dai più grandi artisti dell'epoca.

Interior of the church of Santi Giovanni e Paolo. On the walls of the church, there are many sumptuously beautiful funerary monuments belonging to important personages from the past history of the Most Serene Republic, executed by the greatest artists of the times.

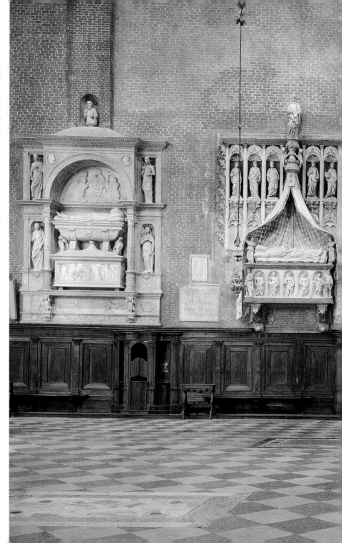

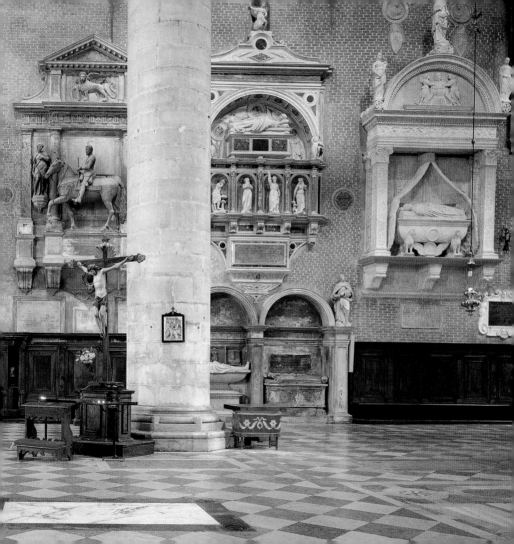

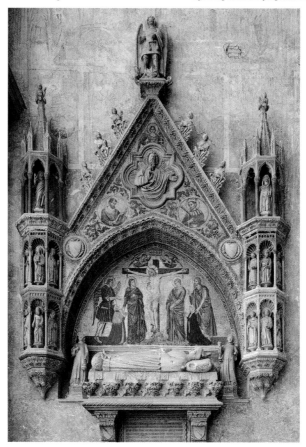

Urna pensile del condottiero Jacopo Cavalli (1384),
realizzata da Paolo Dalle Masegne. Il sovrastante vasto affresco
è stato eseguito da Lorenzo di Tiziano.

The hanging sarcophagus of the condottiere Jacopo dei Cavalli (1384),
executed by Paolo dalle Masegne. The vast fresco that dominates
it was painted by Lorenzo Vecellio, Titian's nephew.

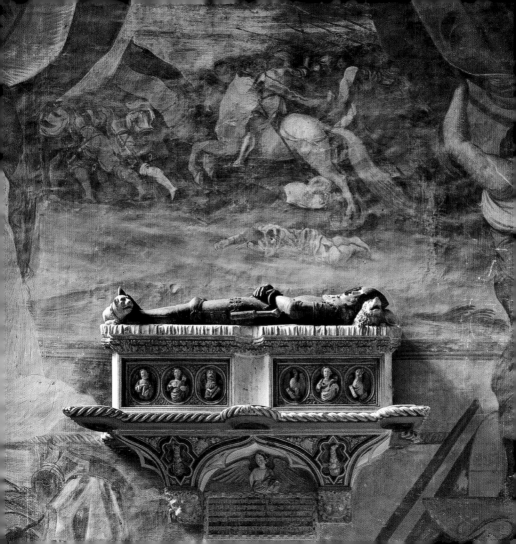

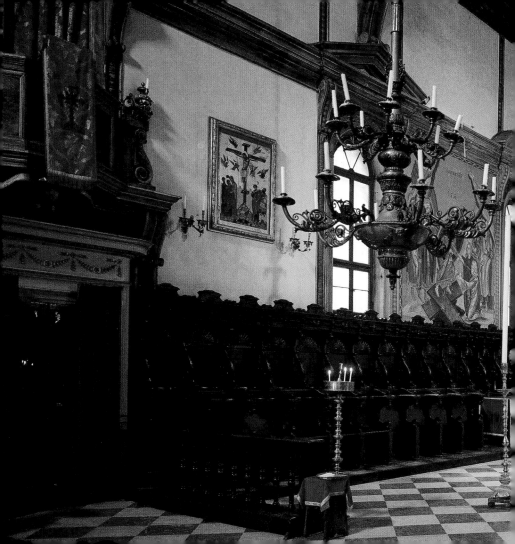

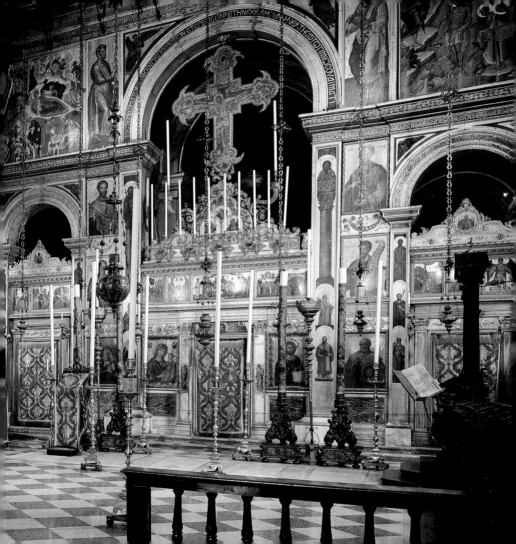

62-63. Interno della Chiesa dei Greci.

62-63. Church of San Giorgio dei Greci.

Il suggestivo interno della chiesa
di San Nicolò dei Mendicoli,
una delle più antiche, fondata, pare,
nel VII secolo.

*The lovely interior of the church
of San Nicolò dei Mendicoli,
one of the oldest in Venice. It is believed
to date back to the VII century.*

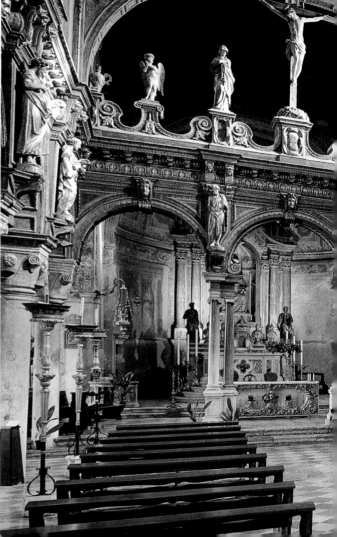

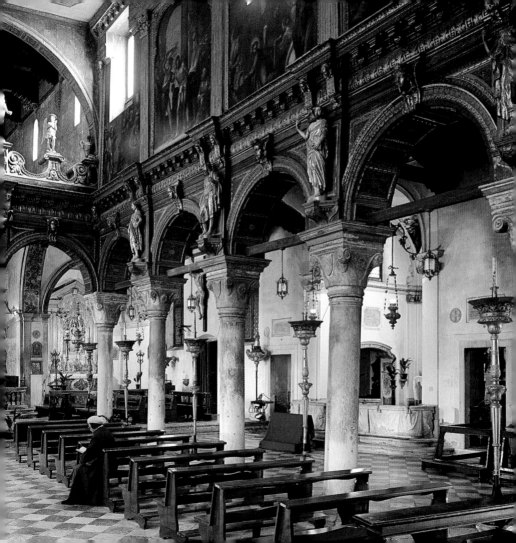

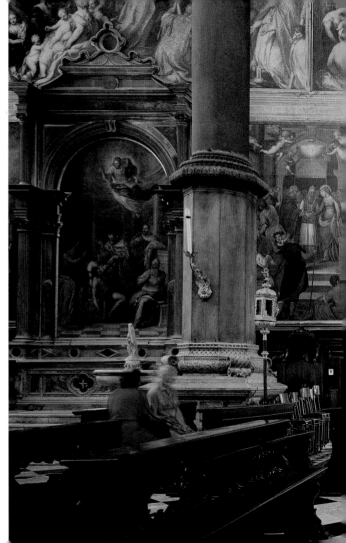

Interno della grande chiesa
di San Zaccaria con la pala
di Giovanni Bellini "La Vergine
in trono", XVI secolo.

Interior of the church of San Zaccaria
featuring the XVI century altarpiece
by Giovanni Bellini, "Virgin with Child
Enthroned".

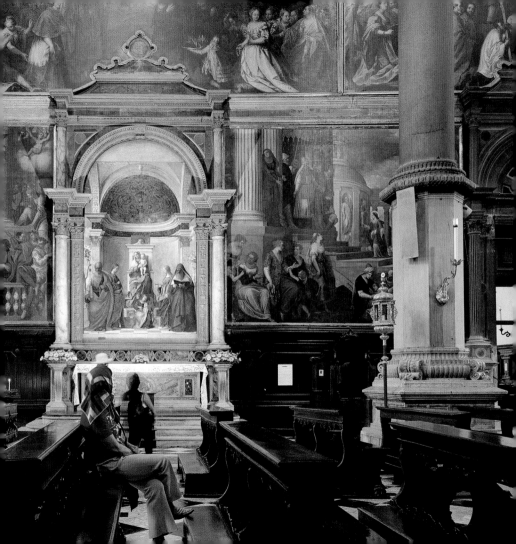

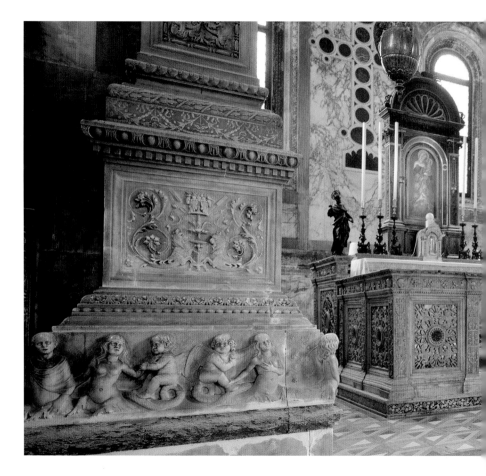

Una fantasia di marmi: questo è l'interno della chiesa di Santa Maria dei Miracoli (1489).

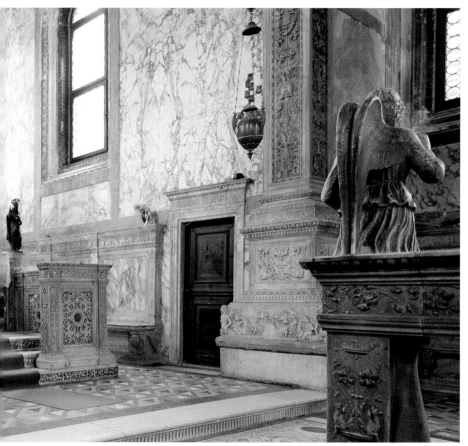

A riot of marble: this is the interior of the church of Santa Maria dei Miracoli (1489).

La grande e celebre "Assunta", capolavoro
del giovane Tiziano (basilica dei Frari).

*Titian's masterpiece, the huge
"Assumption" (church of the Frari).*

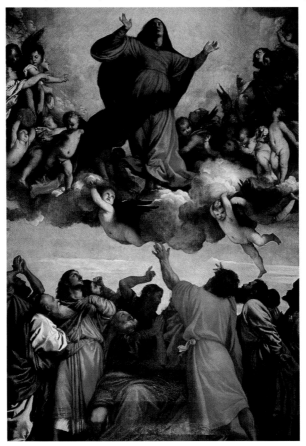

Statua di San Girolamo con sullo sfondo un dipinto
di Giuseppe Nogari (basilica dei Frari).

*Statue of St Jerome with a painting by Giuseppe Nogari
in the background (church of the Frari).*

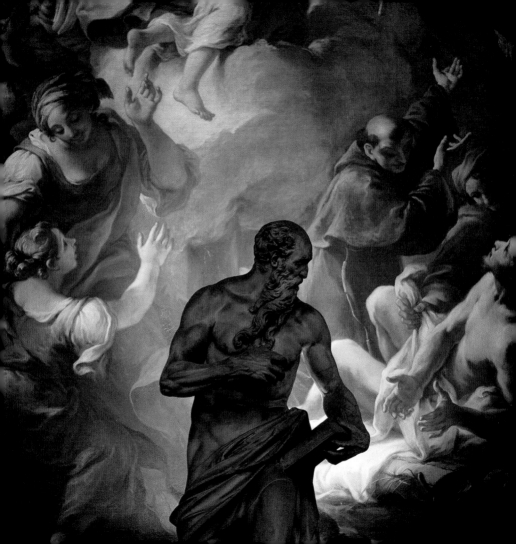

I palazzi

Duecento e più sono i palazzi edificati nei secoli dalla nobiltà veneta lungo il Canal Grande, sui rii più ombreggiati o ai bordi dei campi echeggianti di vita. Se pensiamo a Venezia come ad una città paesaggio o meglio come una grande scena dove il potere politico si esalta e si conferma agli occhi dei sudditi, allora anche i palazzi si giustificano nella loro sfarzosa evidenza. Erano fatti per stupire.
Ogni palazzo gareggia con quelli vicini (ma la sua fama deve andare lontano), e tutti insieme sono l'espressione esibizionistica del potere economico. A noi rimane da contemplare la loro straordinaria sontuosità: ogni dimora è uno scrigno elaborato dentro e fuori con identica profusione di sfarzo.

The Palazzos

Over the centuries, the Venetian aristocracy built more than two hundred palazzos overlooking the Grand Canal, beside discreet, shady minor canals or around the city's bustling campi, or squares. If we think of Venice as a cityscape, or rather as one huge theatrical stage on which political power exalted itself in the eyes of the populace, then the ornate luxury of the palazzos has its own raison d'être: for they were built to inspire awe.
Each palazzo vies with its neighbours (but its fame had to travel abroad as well), and together they formed a highly visible expression of economic power. We can now admire the spectacular opulence. Every palazzo is like a jewel box, elaborately decorated both inside and out.

La Ca' d'Oro venne così chiamata perché la facciata aveva molte parti rivestite in oro.

Ca' D'Oro takes its name from its magnificent marble-decorated façade.

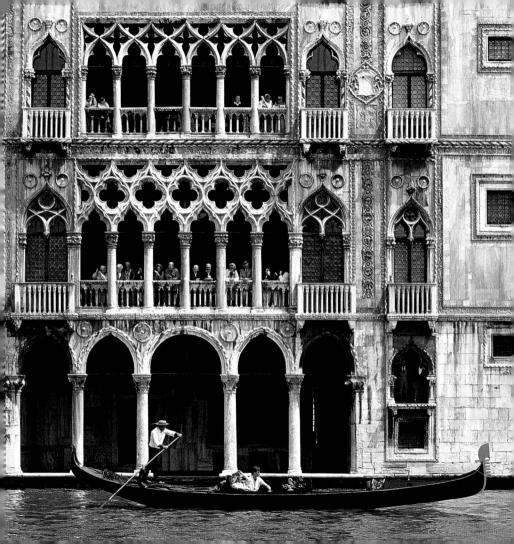

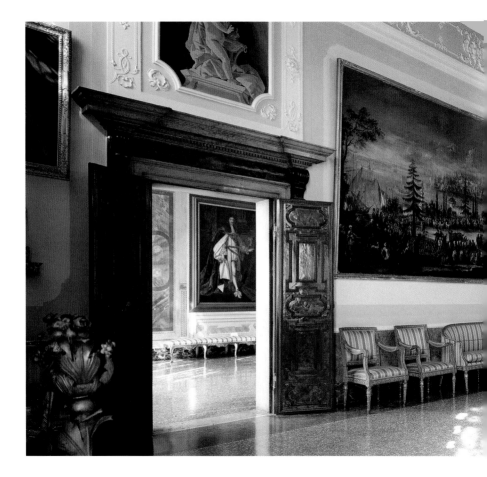

Interno del Palazzo Mocenigo: in questi saloni si esalta la potenza della famiglia.

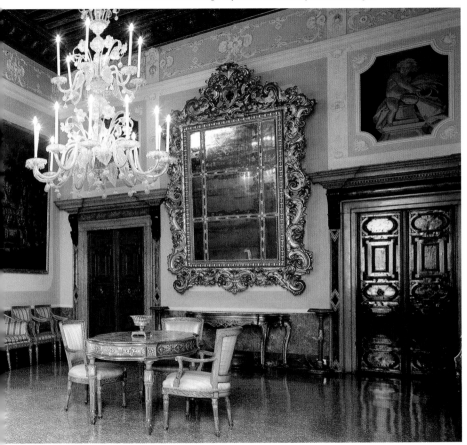

Interior of Palazzo Mocenigo: sumptuous luxury and refined taste blend in harmony.

Palazzo Ca' Rezzonico. Questa sala è chiamata del Brustolon perché ospita mobili realizzati da Andrea Brustolon.

Palazzo Ca' Rezzonico. This room is called the Sala del Brustolon because the furniture was made by Andrea Brustolon.

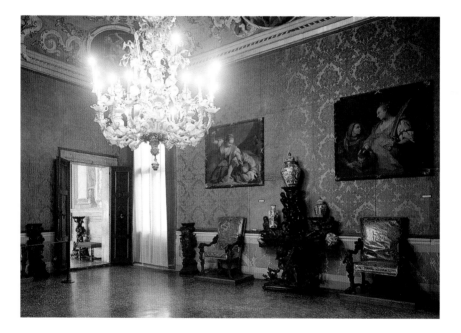

Palazzo Ca' Rezzonico. La sala trae il nome dal ricco trono in legno intagliato e dorato che, secondo la tradizione, fu usato da Papa Pio IV quando, nel 1782, sostò a Chioggia, tappa del suo viaggio verso Vienna.

Palazzo Ca' Rezzonico. This room is named after the richly carved gilt wooden throne, which is said to have been used by pope Pius IV when he stopped at Chioggia in 1782 on his way to Vienna.

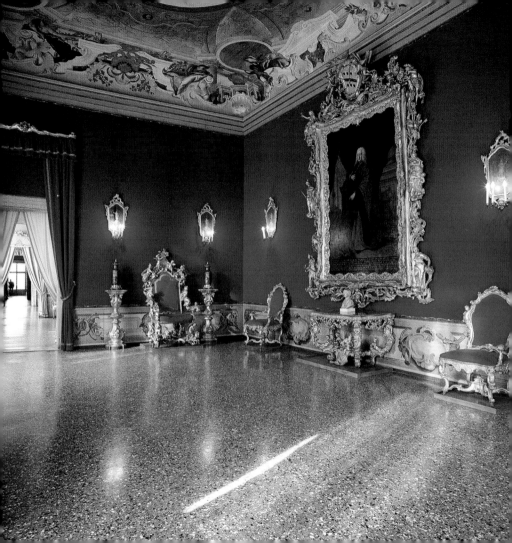

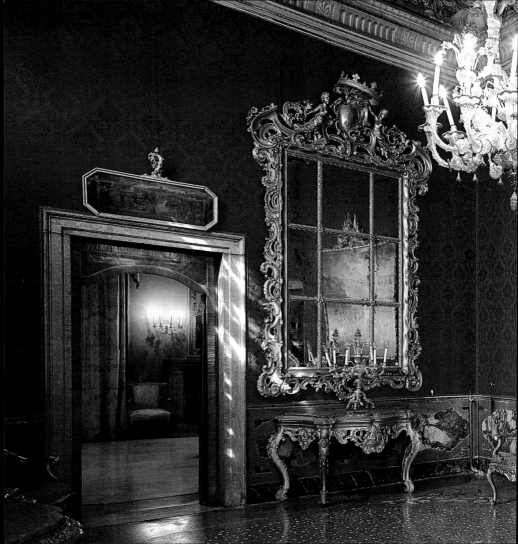

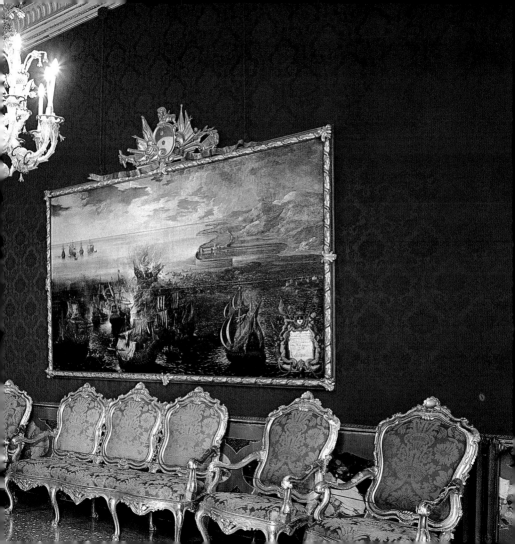

78-79. Interno del Palazzo Mocenigo: qui la sontuosità
e il gusto raffinato si integrano.

*78-79. Interior of Palazzo Mocenigo: sumptuous luxury
and refined taste blend in harmony.*

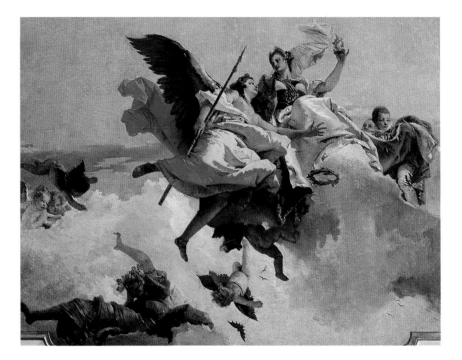

Ca' Rezzonico: la magnificenza di un soffitto dipinto
da Giambattista Tiepolo.

*Ca' Rezzonico: a sumptuously decorated ceiling painted
by Giambattista Tiepolo.*

81. Soffitto di legno intagliato e dorato a Palazzo Grassi, famoso
centro espositivo internazionale.

*81. A carved and gilded ceiling in Palazzo Grassi,
now a famous exhibition centre.*

La sfarzosa sala del Senato in Palazzo Ducale. In questo bellissimo salone si riunivano i senatori della Repubblica di Venezia per discutere ed approvare le nuove leggi. Sulle pareti e sul soffitto si possono ammirare dipinti del Tintoretto, Jacopo Palma il Giovane, Marco Vecelio e Giandomenico Tiepolo.

The sumptuous Sala del Senato. This splendid room was the place where the senators of the Venetian Republic met to debate and approve new laws. The walls and ceiling are decorated with works by Tintoretto, Jacopo Palma Il Giovane, Marco Vecellio and Giandomenico Tiepolo.

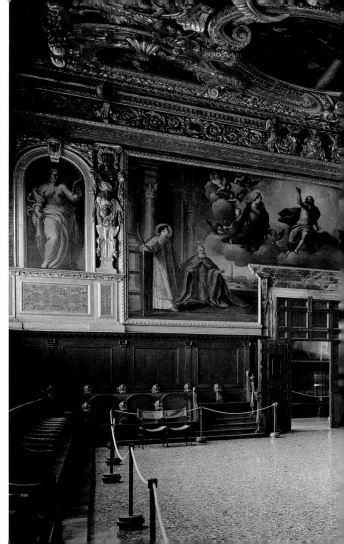

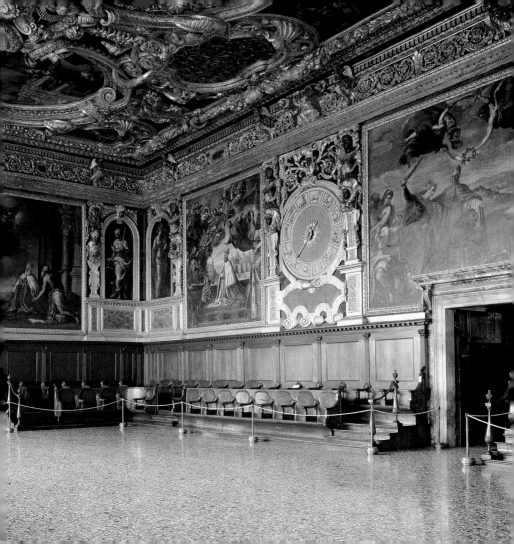

Effetto specchio

Le acque alte sono una violenza che periodicamente colpisce la città. Quando invadono il Molo, la Piazza San Marco e molte altre aree asciutte, costringendo veneziani e forestieri a camminare sulle passerelle di legno, danno origine a uno spettacolo eccezionale ma insieme – ogni volta – trasmettono un po' di inquietudine perché il selciato di "masegni" sembra la tolda di una nave che sprofonda, risucchiata dagli spiriti delle acque.

Quell'intrusione silenziosa, impercettibile e dunque subdola, proviene da una marea eccessivamente alta la cui forza, cioè la pressione che esercita sulla struttura della città, fa penetrare l'acqua marina negli interstizi, nelle fessure del sottosuolo e da lì la fa affiorare come un fontanazzo o, da un altro punto di vista, come una polla di sorgente.

La sommersione della Piazza è all'origine di una delle esperienze più belle e durature che un viaggiatore possa vivere: lo sdoppiamento della realtà di cui la Piazza San Marco, per l'occasione, diventa il simbolo.

The mirror effect

Acqua alta, or high water, is an emergency that afflicts Venice from time to time. When the waters invade the Molo, St Mark's Square and many other normally dry areas of the city, forcing Venetians and visitors to take to duckboards, they give rise to a spectacle that is both exceptional and at the same time disturbing. The masegni, or cobblestones, take on the ap-pearance of the deck of a ship sinking below the waves, sucked down by the angry spirits of the sea.

This silently imperceptible – therefore and subtly deceitful – intrusion is the result of a very high tide whose power, that is to say the pressure it exerts on the city, forces seawater into the structure of the city and into the cracks in its foundations. From there, it re-emerges like a gusher, or perhaps an underground spring.

The disappearance of St Mark's Square beneath the waters is one of the loveliest and most memorable experiences a visitor can enjoy as it entails a dual vision of the square itself, which on these occasions is transformed into a symbol.

Acqua alta: i veneziani e i turisti si incrociano
su una passerella a San Marco.

*Acqua alta, or "high water": Venetians and tourists rub shoulders
on a duckboard in Piazza San Marco.*

86-87. Acqua alta: la rarissima esperienza di attraversare
in barca Piazza San Marco.

*86-87. Acqua alta: a rare opportunity to cross
Piazza San Marco by boat.*

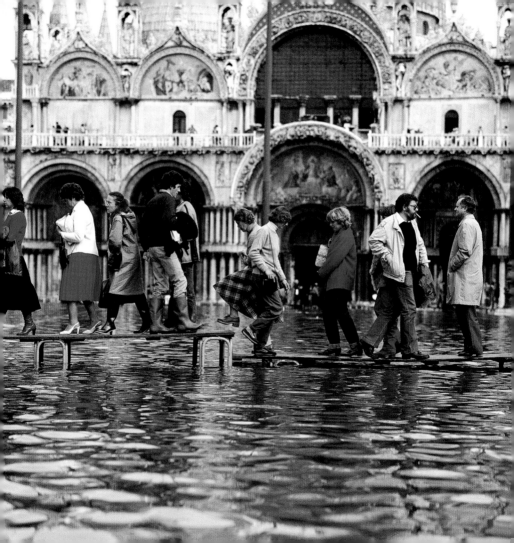

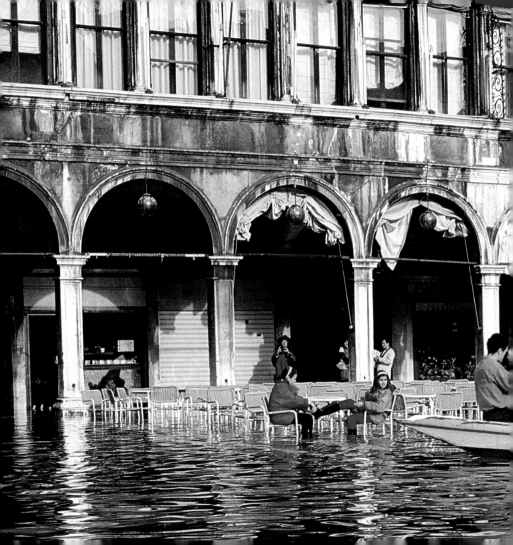

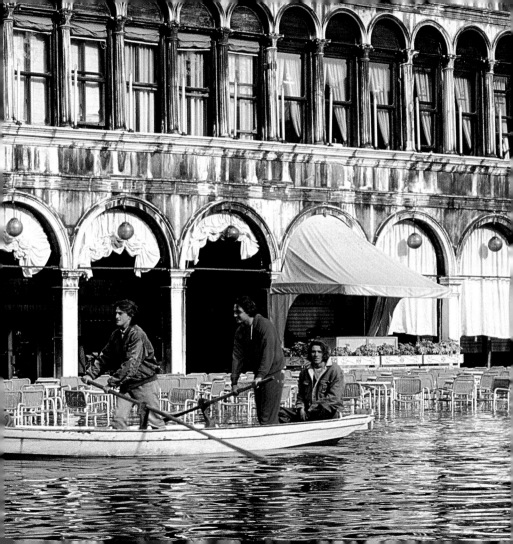

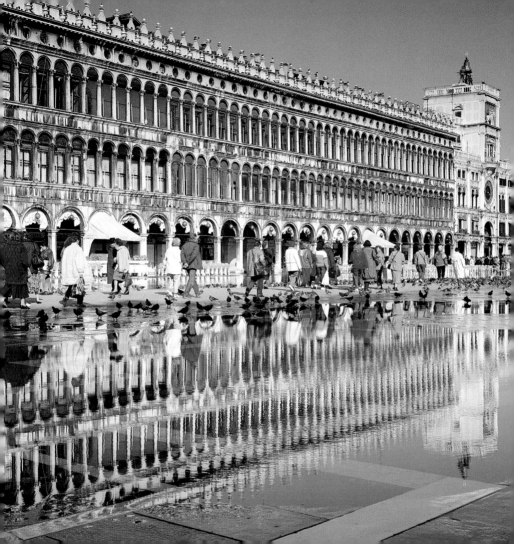

Acqua alta: il magico gioco dei riflessi in una giornata di straordinario nitore.

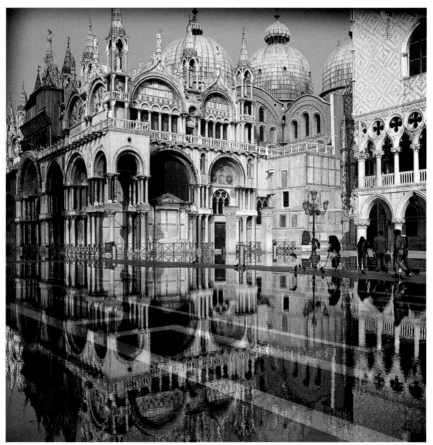

Acqua alta: light plays delicately on the surface of the water on a crystal-clear day.

Colori di gelo

La neve a Venezia non è mai un puro accadimento naturale, un vistoso fenomeno di stagione. Qui, essa è la follia bianca che si sostituisce alla quieta beltà delle pietre.

Il fenomeno si può separare in due fasi: c'è la nevicata nel suo furore di silenzio, quando i gabbiani emettono strida di terrore e la loro voce è come il suono di uno strumento scordato; e c'è il dopo, la resa della città all'invasione che l'ha totalmente vestita di gelido candore nelle sue parti di pietra mentre l'acqua della laguna e dei rii è diventata cupa, un inchiostro verdeblu che fa risaltare l'inusitata luminosità degli edifici.

Il gelo ha i suoi colori, quelli velati e quelli più forti, dissonanti. Un ombrello a spicchi gialli e rossi scompiglia la moderata chiarità dell'aria e risucchia tutta la luce che rimane, vortice cromatico portato da una donna senza volto, verso il quale lo sguardo del visitatore è attirato come da una forza magnetica.

The colours of the cold

Snow in Venice is never merely a meteorological phenomenon or a seasonal spectacle. In this city, it is a white burst of folly that takes the place of the serene beauty of the stones.

Snowfall can be divided into two separate stages: first there is the silent fury of the falling flakes, when seagulls scream in terror like a tortured, out of tune, musical instrument; then there is the city's silent surrender under a freezing white cloak, as far as the stones extend, while the waters of the lagoon and canals take on a sombre, inky blue-green hue that only serves to enhance the unusual luminescence of the palazzos.

Frosty weather has its own colours, some paler, some more intense, but all contrasting. A yellow-and-red umbrella is enough to disturb the clarity of the air and absorb all the light that remains. It becomes a sort of black hole, sucking in colour, in the hands of a faceless woman who attracts the visitor's gaze as inexorably as a magnet picks up nails.

La neve a Venezia, un evento straordinario che trasforma l'aspetto della città: a Rialto, in bacino di S. Marco, e nei rii de la Verona e di S. Barnaba.

Snow is unusual in Venice but when it arrives it transforms the city's appearance at Rialto, in the Bacino di San Marco, and in the Rio de la Verona and Rio di San Barnaba.

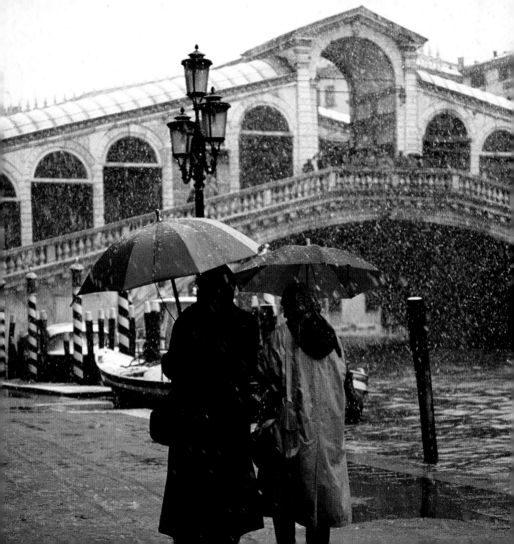

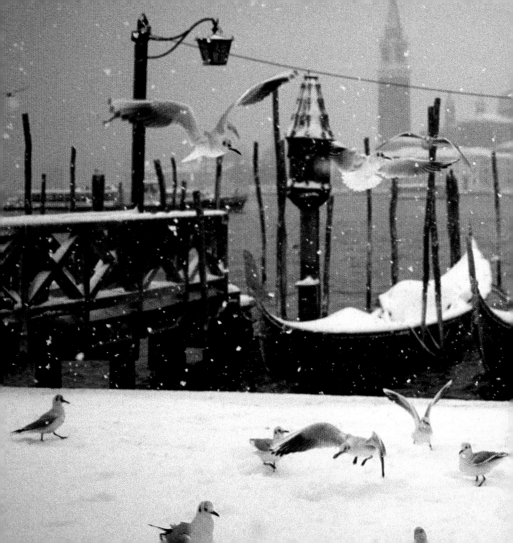

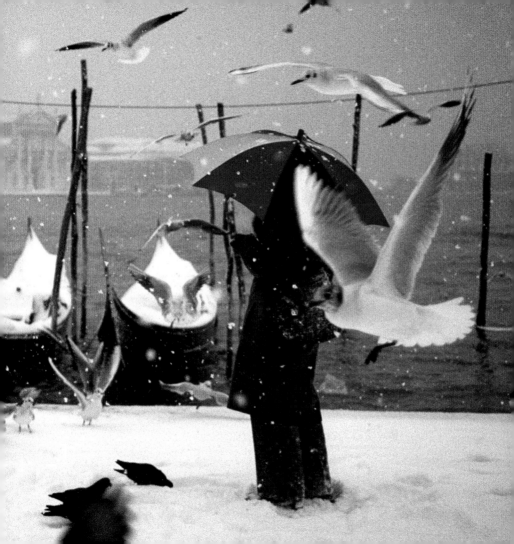

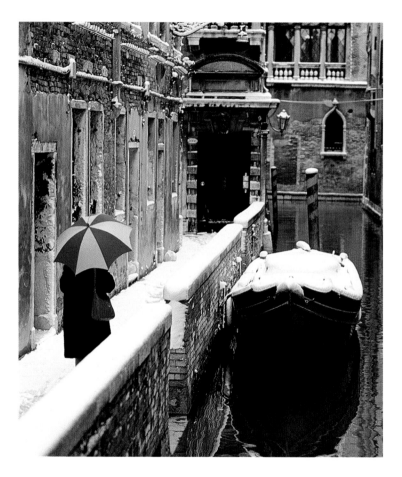

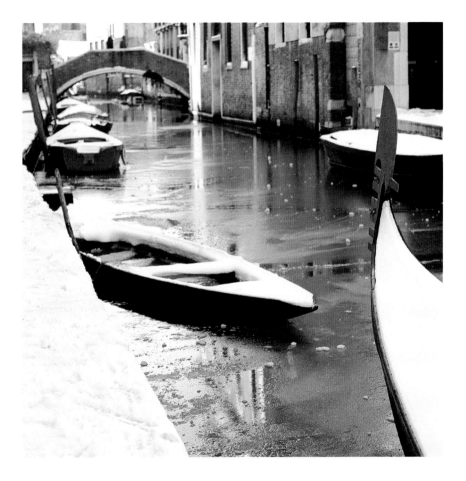

I gabbiani

Non si può ragionevolmente pensare Venezia senza i gabbiani. Sarebbe come immaginare la laguna senza le bricole con le quali questi grandi uccelli marini hanno un rapporto molto stretto. Questi uccelli oggi onnipresenti sulla scena d'acqua, abitavano la laguna prima dell'uomo e hanno visto costruire Venezia sulle piccole isole selvatiche: da allora hanno condiviso lo spazio fisico con i costruttori della città.

Dunque, dobbiamo vedere i gabbiani come abitanti sui generis di Venezia. Essi abitano l'aria e l'acqua. Il fotografo li ha colti in due situazioni, mentre dondolano su iridescenze liquide come fenici nel loro fantastico nido e, trasfigurati dalla luce, sembrano i padroni delle acque.

The seagulls

It wouldn't be possible to imagine Venice without her seagulls. It would be like thinking of the lagoon without the bricole, or navigation poles, with which these large sea birds have such a close relationship. Seagulls are everywhere on the water. They lived in the lagoon long before human inhabitants arrived and they watched as Venice grew up on a string of small, uncultivated islands. And since then, they have shared its space with the people that built the city.

We should really therefore look upon the seagulls as very special residents of Venice. They live in its air space and on its waters. The photographer has captured them in two situations, rocking gently on the liquid iridescence of the water like phoenixes in some fantastic nest. Transformed by the light, they seem to rule the waves.

I gabbiani, a Venezia, sembra che non si posino nell'acqua ma su una tavolozza di colori.

At Venice the seagulls look as if they are not floating water but on a brightly-coloured artist's palette.

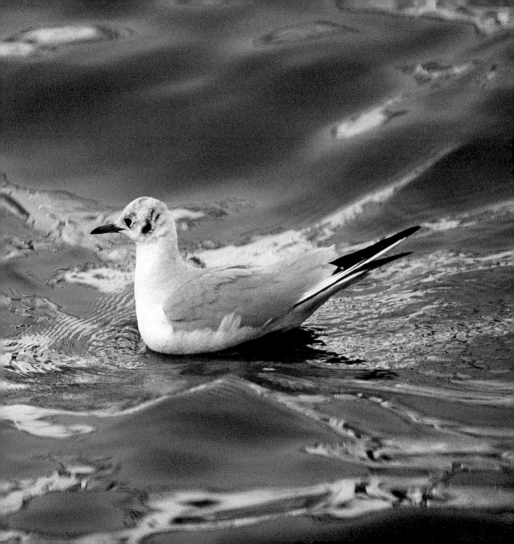

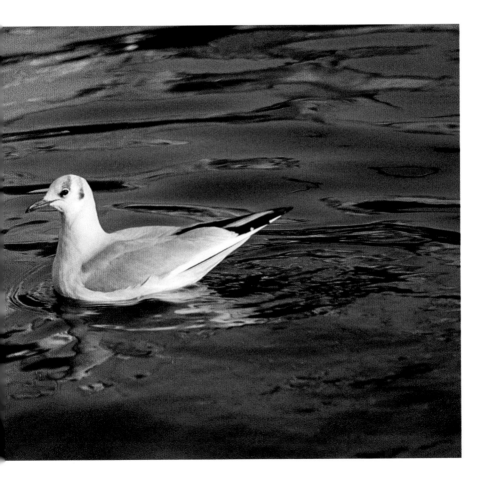

Le feste

In una città ricca e potente, qual era Venezia come capitale di uno Stato, le feste erano frequenti, non solo per celebrare qualche data politicamente significativa, ma anche per assecondare l'istinto della popolazione al divertimento. C'erano decine di teatri, ogni casa nobiliare aveva un salone delle feste, c'erano poi i club di allora, cioè i «casini dei nobili», le regate nei sestieri, e c'era l'intera città in preda alle follie di Carnevale. Gli spazi di terra e d'acqua si trasformavano facilmente in scena, in luogo teatrale.

Feste private e feste pubbliche, feste aristocratiche e feste popolari: la città era vivacizzata in ogni stagione da musica e gastronomia, da teatro e da furibonde prove di forza e altre sfide in acqua e fuori.

Ai nostri tempi, le feste sono una forma di memoria degli eventi che le hanno provocate in secoli lontani. Attraverso queste occasioni ritualizzate, il remoto passato inonda con i suoi colori ogni ora, ogni luogo, ogni categoria di persone e a sua volta diventa materia da memorizzare e trasmettere. Le fotografie di Bertuzzi sono a loro modo una forma di memoria, uno strumento di conoscenza che aiuta a dare significato a ciò che si guarda.

The feast days

In a city as rich and powerful as Venice when it was the capital of an independent state, feast days were a frequent occurrence both to celebrate politically significant events and to provide and outlet for the inhabitants' desire to enjoy themselves. There were dozens of theatres and every noble household had a special reception room for such entertainments. Then there were the "clubs" of the time, the aristocracy's exclusive casini, the regattas in each of the sestieri, and the Carnival celebrations that enflamed the entire city. Any open space on land or in the lagoon could easily be turned into a stage for improvised actors.

There were public and private feasts, aristocratic celebrations and popular fairs. At times of the year, Venice would regularly come alive with music and food, theatre performances, hard-fought trials of strength and other tournaments both in and out of the water.

Nowadays those feasts are a sort of reminder of the incidents that originally gave birth to them so many centuries ago. It is through such ritualized events that the distant past returns to flood with its colours every hour of the day, every part of the city and every category of citizen, so becoming in turn memory to be handed down to future generations. Bertuzzi's photographs are also a form of record and an instrument through which we can know and ascribe significance to what we see.

Primo piano dell'imbarcazione chiamata "Serenissima". Questa imbarcazione apre il corteo della Regata Storica.

A close-up of the "Serenissima", the vessel that leads the procession for the Regata Storica.

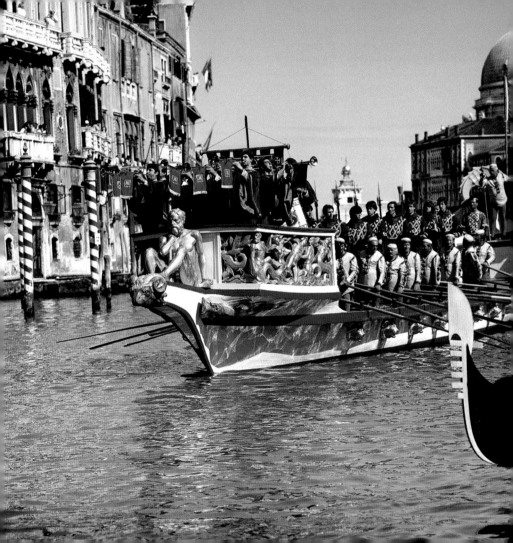

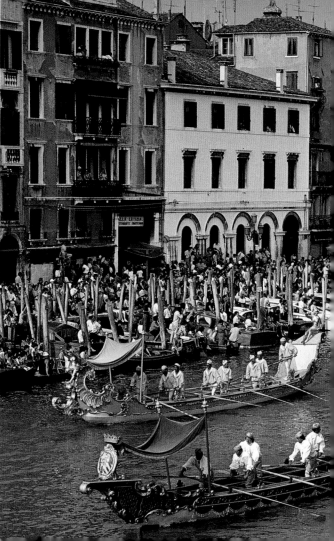

Scene del fastoso e coreografico
corteo d'acqua per la Regata Storica.

*Scenes from the lavishly
choreographed water-borne procession
at the Regata Storica.*

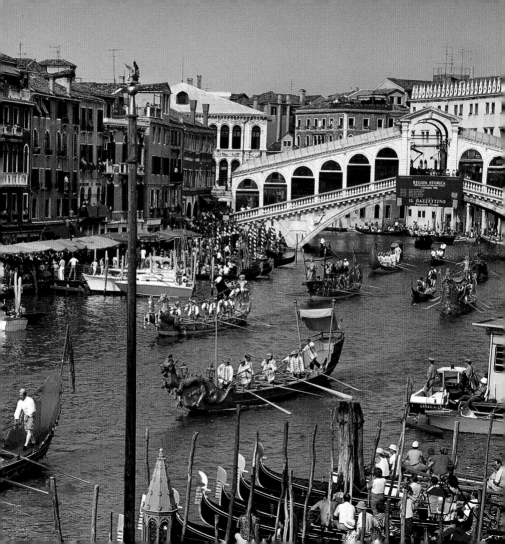

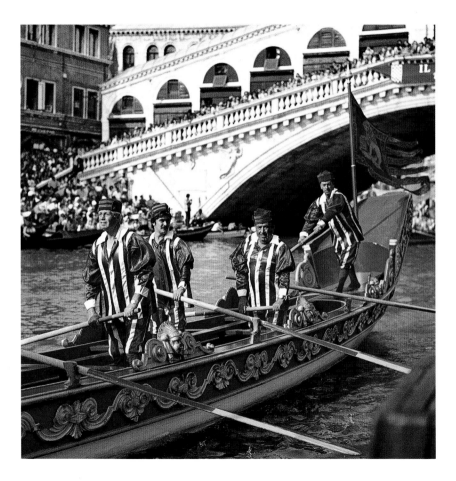

La Regata Storica: sfilano le bissone, barche a otto rematori, sfarzosamente addobbate.

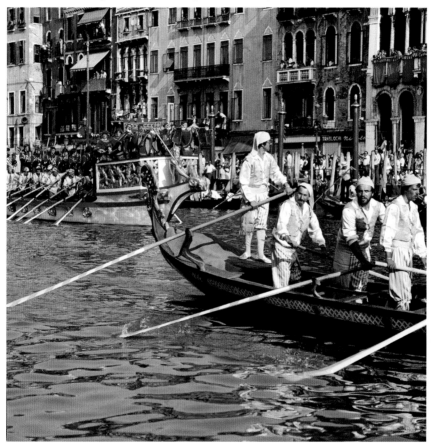

Regata Storica: the opulently decorated eight-oared bissone vessels pass in procession.

Corteo in costumi dell'epoca in occasione della festa
"Il palio delle Repubbliche Marinare" (Venezia, Genova, Pisa,
Amalfi). Il corteo è composto da 320 figuranti (ottanta
per ogni Repubblica) che rievocano un importante
avvenimento storico della loro città.

*The water-borne procession in costume staged in honour
of the regatta of the Maritime Republics (Venice, Genoa, Pisa,
Amalfi). There are 320 participants (eighty from each former city),
who act out an important event from their city's history.*

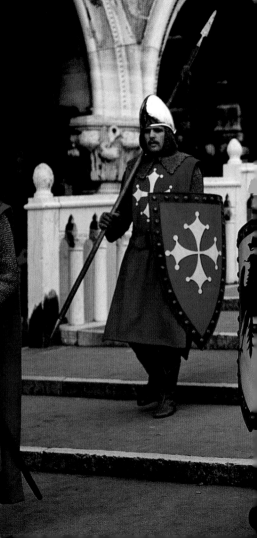

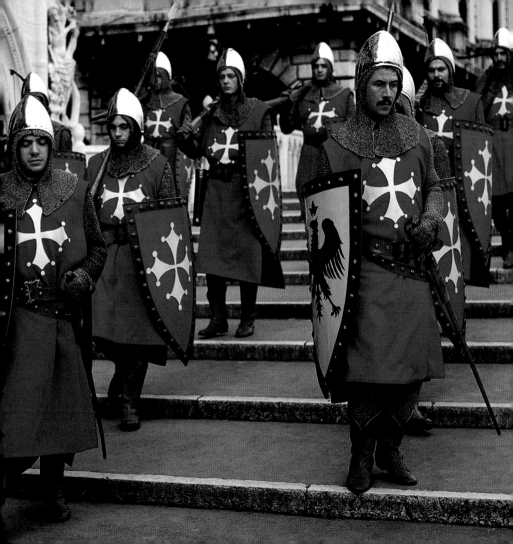

Il doge con il suo caratteristico copricapo.

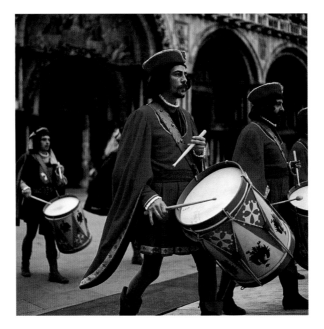

The Doge in his characteristic cap.

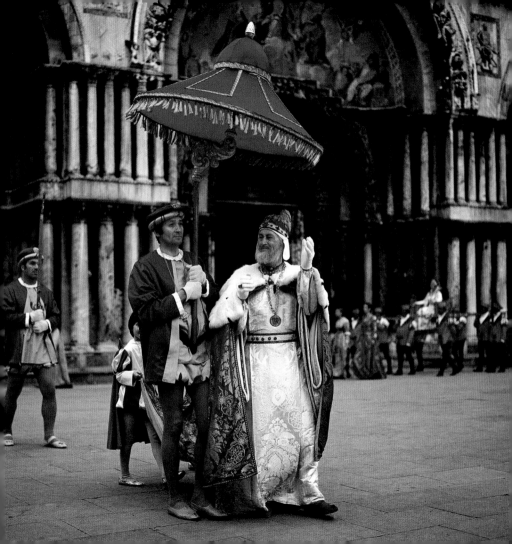

La partenza della Vogalonga
fotografata dai giardini di S. Elena.
La Vogalonga è una «marcia collettiva
in barca», non competitiva, attorno
a Venezia, alla quale partecipano
centinaia di imbarcazioni, di ogni tipo
e dimensioni, tutte però solo a remi.

The start of the Vogalonga photographed
from the gardens of Sant'Elena.
The Vogalonga is a non-competitive
collective rowing event around Venice
in which hundreds of vessels of all shapes
and sizes take part. Only oared boats
are admitted to the spectacle.

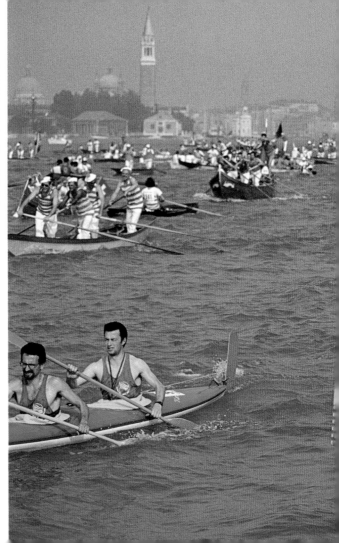

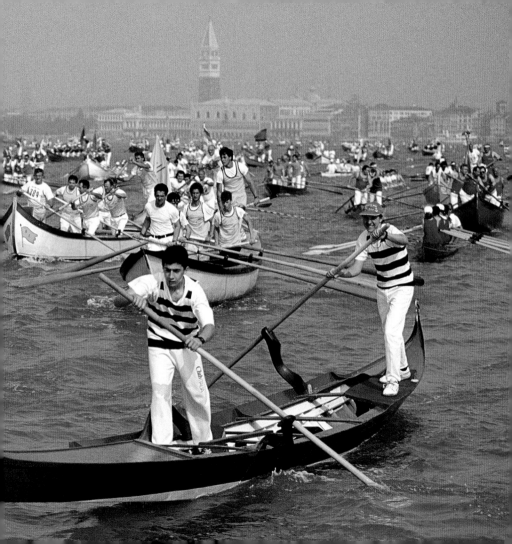

Uno dei piaceri più cari ai veneziani del XV e XVI secolo era quello di portare la maschera e in tale periodo il Carnevale raggiunse un grandissimo splendore. Da alcuni anni il Carnevale di Venezia sta vivendo un periodo di straordinaria vivacità. È diventato difatti un appuntamento molto atteso dai veneziani e da un qualificato turismo internazionale.

One of the most popular entertainments of Venetians in the XV and XVI centuries was wearing masks. That is why Carnevale reached such heights of sophistication at Venice. for some years now the festival has been enjoying something of a renaissance. It is anxiously awaited by Venetians and discriminating visitors from abroad alike.

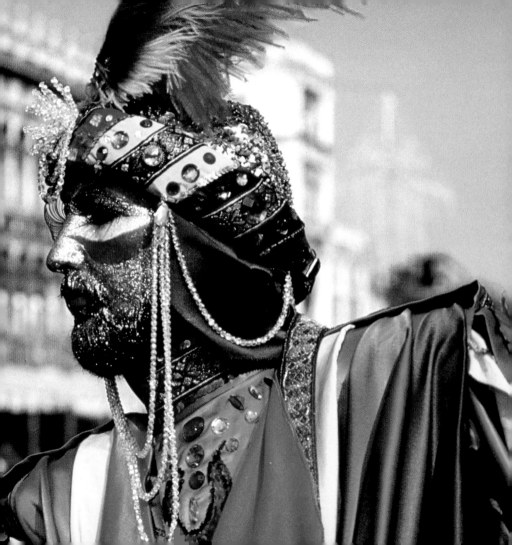

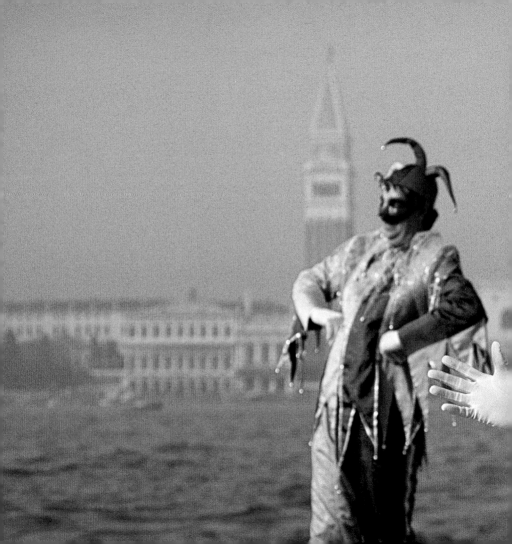

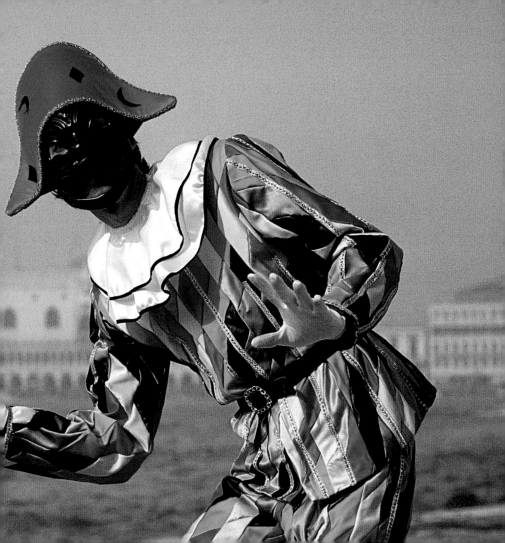

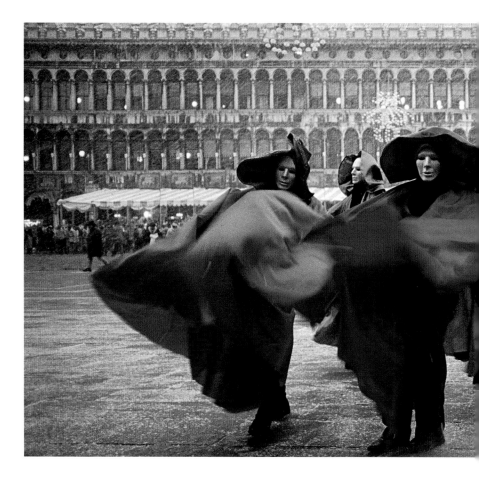

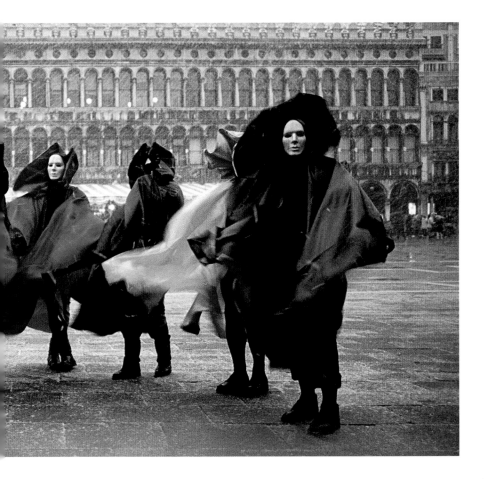

Tramonti

Sunsets

Certi spettacoli di natura diventano memorabili, spesso, non solo per ciascuno di quelli che vi assistono, ma perché smuovono lo stupore collettivo. La loro grandiosità stordisce e mette soggezione: così fanno i tramonti veneziani, che si manifestano su scala gigantesca e senza preavviso, sorprendendo tutti, cittadini e forestieri.

A volte succede durante una «gondolada» in Canal Grande, dove i palazzi escono superbi da acque verdi: all'improvviso, si interrompono i canti e i conversari e tutti i visitatori – come tanti girasoli – volgono il viso a occidente. In quell'arco di cielo inizia per loro, gratuita, una fantasmagoria nella quale la luce modella forme da sogno: gli spettatori ne sono come ipnotizzati.

Quando ci sono le nuvole, l'ebbrezza del cielo si scatena proprio su quegli ammassi vaporosi che raffreddandosi assumono toni ambrati e si dissolvono in caos. Intanto, la superficie delle acque restituisce la luce ricevuta e crea una circolarità cromatica entro la quale Venezia stessa, corpo architettonico e popolazione, sembra accendersi.

Questi paesaggi stregano il fotografo come, un tempo, hanno imagato i più grandi artisti che di quei fulgori indugianti sull'orizzonte hanno fatto sfondi per storie bibliche o per laiche allegorie in onore dei potenti signori della Serenissima.

There are certain natural phenomena that are memorable not just for those who see them but because they excite a collective wonderment. Their awesome grandeur amazes beholders. And that is precisely the case with Venice's sunsets, which appear unexpectedly on an epic scale to the astonishment of locals and guests.

It might happen during a gondola ride along the Grand Canal, where the palazzos rise up in splendour from the green water. All of a sudden, the gondoliers' songs and the tourists' conversations cease as everyone turns their head sunflower-like. In an arch of the western sky – and at no extra charge – the fantastically beautiful spectacle of the sun's dying light sculpting dream shapes then begins. The tourists look on as if in a trance.

If there are any clouds then the sky's headily coloured magnificence plays on the massed banks as they cool and fade away into an am-ber-tinted nothingness. Meanwhile the surface of the water below reflects the blazing lustre of the sky creating a cycle of flaming colour that lights up the entire city, its palazzos and its population.

Cityscapes such as these enchant the photographer as they once bewitched the old masters who used those burning hues on the horizon as the background for stories from the Bible or for secular allegories to the greater glory of the lords of the Most Serene Republic.

Tramonto veneziano: una sinfonia di toni rossi avvolge la basilica della Salute.

A Venetian sunset envelops the church of Santa Maria della Salute in a symphony of red.

120-121. Veduta fiabesca dal Lido: il tramonto trasfigura la Laguna e l'isola di Poveglia.

120-121. A fairy-tale view of the Lido: the sunset has transformed the Lagoon and the island of Poveglia.

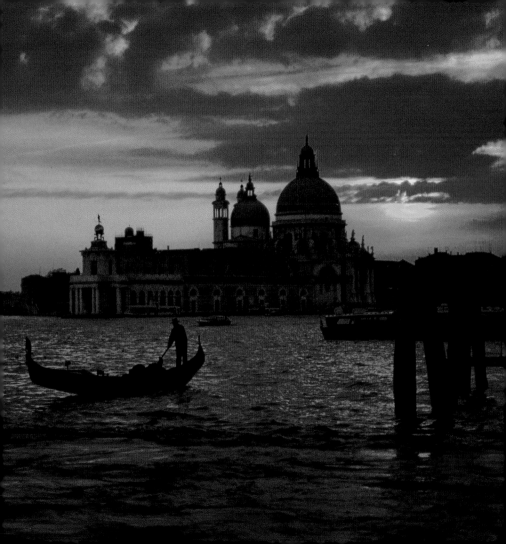

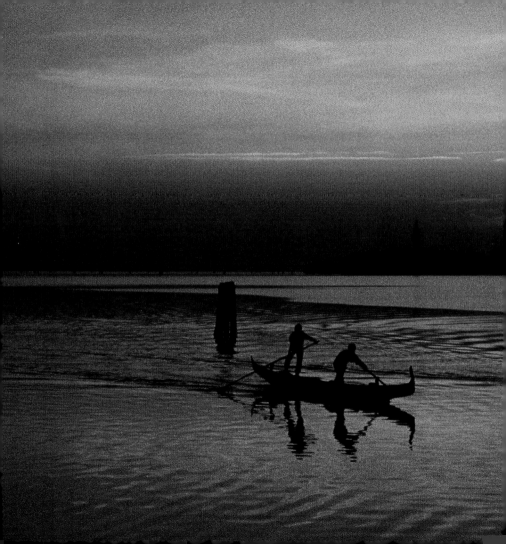

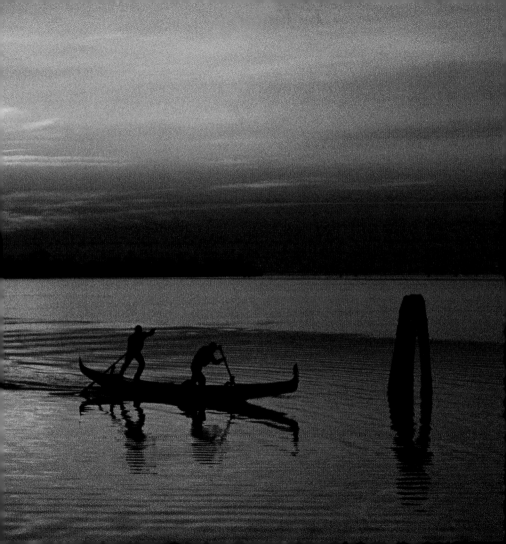

La notte

Una giornata si è chiusa con una profusione di energie che ha infiammato l'ora del tramonto. Il passaggio alla notte è diventato il ricordo sbiadito di una orgiastica esibizione di colori: adesso, di tutta quella febbre del cielo non resta nemmeno un riflesso. Tutto si è consumato, ritualmente, in una specie di acuto vibrante e irripetibile.

La grande scena è rimasta vuota e silente. Il silenzio l'ha tutta occupata, misterioso e pietrificatore, come l'ombra di una nuvola che spegne il verde di un prato.

Il tempo notturno si è stabilizzato e la città palcoscenico sembra soggiogata da un incantesimo, tutta rivolta alla contemplazione di sé, per un tempo assegnato: poi arriverà l'alba con i suoni del suo chiarore.

La scena del silenzio è magica: niente presenze umane, salvo quella del fotografo invisibile, niente increspature nell'acqua, nemmeno un'ondicella. Tutto fermo come dentro un gigantesco pezzo d'ambra. Il respiro di Venezia è tanto rallentato, da risultare impercettibile. Ma la città non è morta e non è un'apparizione spettrale. È una città che dorme sull'acqua della storia, e sta sognando.

The night

Another day ended amidst the explosion of solar energy that illuminated the sunset hour. The city by night is now only a pale memory of that orgiastic exhibition of colour. There is no longer even the faintest reflection of the sky's feverish writhings. All has been consumed, as ever, in a vibrant, unrepeatable spasm.

The great stage is empty and silent: a mysterious, stony silence that lies over everything like the shadow of a storm cloud that turns the green of a meadow grey in its half-light.

Darkness has fallen and Venice's stage seems to be transfixed by a spell as it retreats into self-contemplation for the allotted duration of the night. Then the liberating echoes of dawn will arrive to dispel the gloom.

This silent stage has a magical feel. There are no human figures around, save that of the unseen photographer. The waters are unruffled by the merest wavelet. Everything looks set in a huge block of amber and the city's breathing is so weak that you can barely feel it. But Venice is far from dead. This is no ghost. It is a city asleep on the waters of history, and it is dreaming.

Il passaggio crepuscolare dal giorno alla notte, detto l'ora blu, visto dalla terrazza del Bauer.

The dusk passage from day to night seen from the terrace of the Bauer hotel.

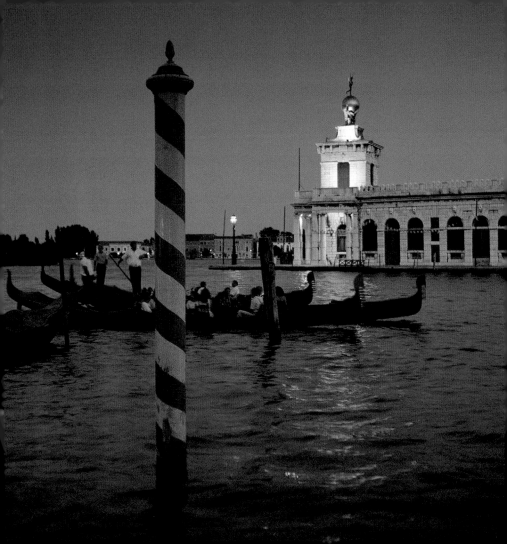

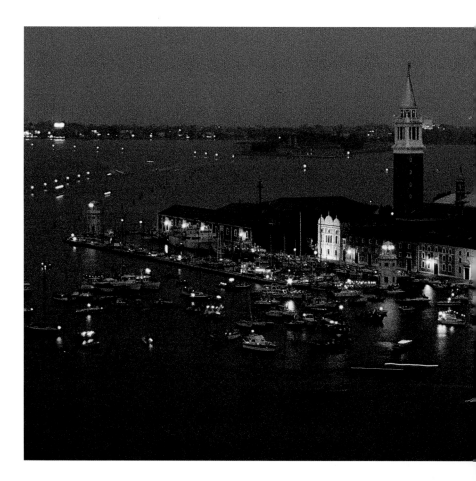

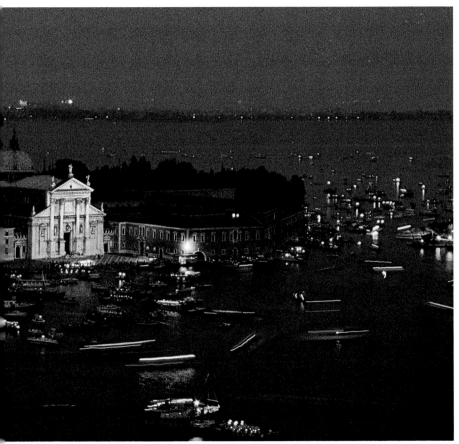

A view of the island of San Giorgio and the Bacino di San Marco from the campanile, or bell-tower in St Mark's Square.

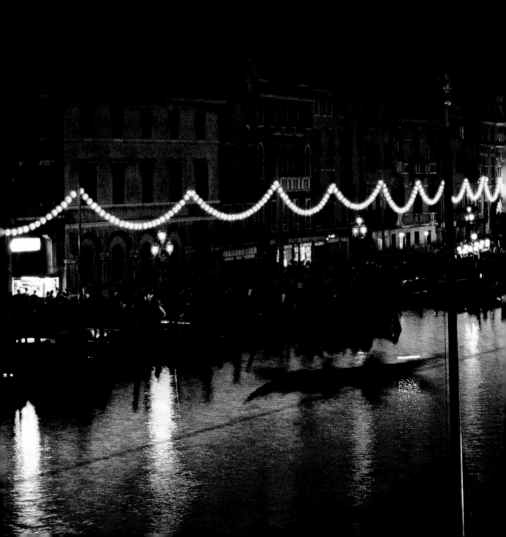

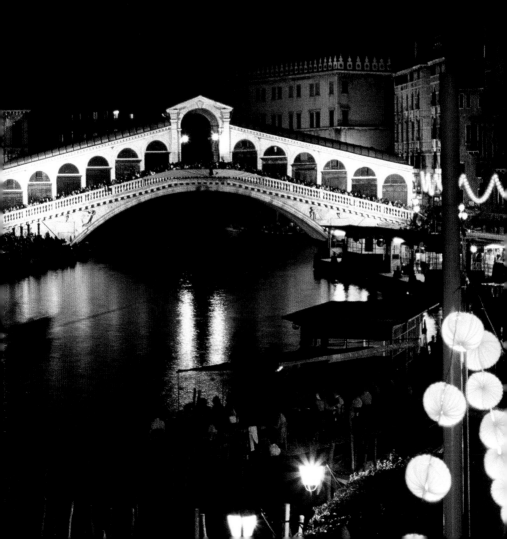

Campo San Canciano. 129. Campiello Rio dei Meloni.

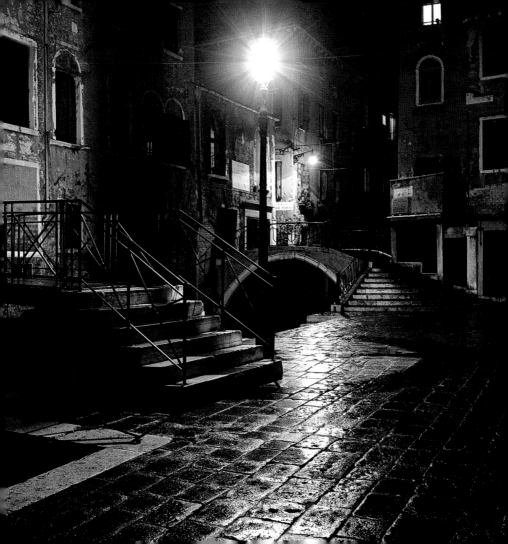

Rio de le Veste.

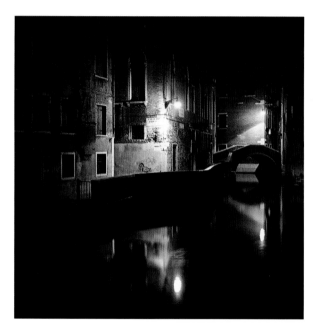

Rio dei Frari.

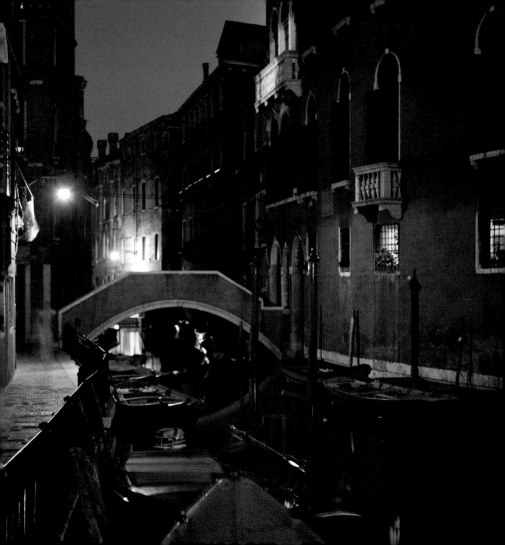

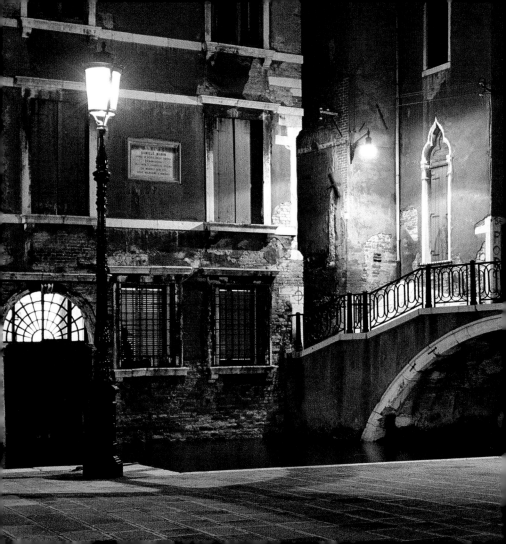

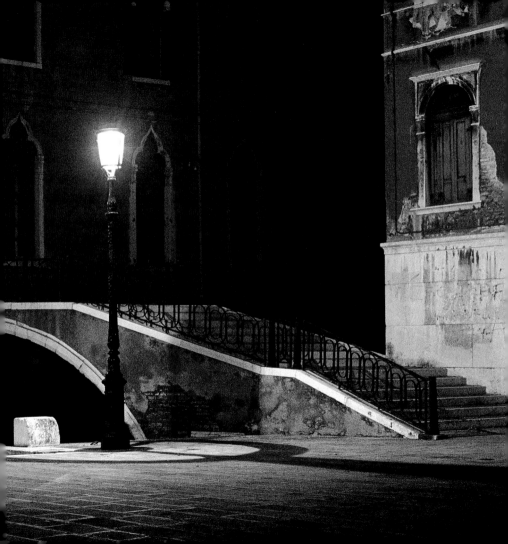

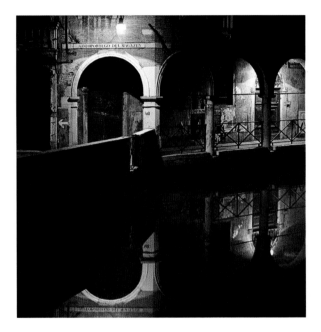

Notturno in rio de la Panada. *Night-time in Rio de la Panada.*

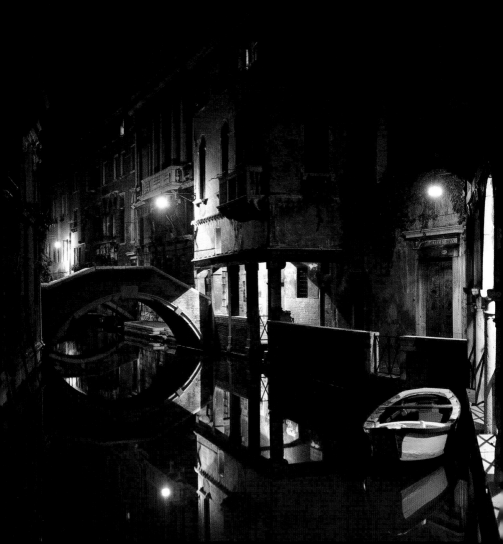

La notte del Redentore

La grandiosa notte dei fuochi e della festa galleggiante, la «notte famosissima» del Redentore, è centrale nella vita della città, ed è la parte schiettamente laica di una manifestazione di religiosità popolare. Tutto inizia con il voto solenne di dedicare una chiesa a Gesù Redentore se fosse cessata una pestilenza che aveva decimato la popolazione. Ogni anno, nella terza domenica di luglio, si fa memoria di quella grazia ricevuta costruendo un ponte votivo in chiatte che congiunge le Zattere alla Giudecca e il popolo va in processione al tempio palladiano.

Poco dopo il tramonto, tutto cambia: accade quando, nelle acque del Bacino, convergono da ogni sestiere e dal Lido centinaia di barche di vario tipo cariche di intere famiglie o gruppi di amici. Quando cala il buio, si comincia a consumare la cena a bordo, e la festa si protrae – fra canti e fuochi d'artificio – fino all'alba.

Il ricordo più tenace di questo evento è lo spettacolo pirotecnico, indimenticabile: quando scocca l'ora dei "foghi", Venezia si blocca, e veneziani e stranieri si accalcano a migliaia anche sulle rive e sulle fondamente. Occasione gioiosa, in sintonia con una scena dominata dal fuoco e dal rombo delle esplosioni che fanno diventare ardente il cielo: il fiabesco tumulto celeste si riflette nelle acque buie, creando un circuito di fiori di fuoco e di tuoni. Si galleggia in quella sarabanda. Ricami di fiamma, esplosioni "soffici", boati e "figure di luce" si fissano nella retina degli sbalorditi spettatori e diventeranno ricordi indelebili.

The Festa del Redentore

The marvellously exciting night of fireworks and waterborne entertainments known as the Festa del Redentore is central to the life of Venice and shows the purely secular side of a popular religious feast. It all began with a solemn vow to dedicate a place of worship to Christ the Redeemer if a plague that was decimating the populace came to an end. So each year on the third Sunday in July, the city gives thanks for that blessing by building a votive bridge of rafts linking the Zattere to the Giudecca across which the citizenry makes its way in procession to Palladio's church.

Then just after sunset, the scene is transformed. From each of the city's sestieri, or districts, hundreds of boats of all kinds converge on the Bacino bearing groups of friends or entire families. As darkness falls, a picnic dinner is eaten on each craft and the celebrations, including songs and fireworks, go on until dawn finally breaks.

The most lasting memory of these occasions is the unforgettable fireworks display. As the hour appointed for the foghi, as they are known, approaches, Venice comes to a standstill while residents and visitors crowd the canal banks and quaysides. It is a joyous moment, in complete harmony with a scene that is dominated by dazzling fireworks and ear-splitting explosions that light up the sky. The fairy-tale lights are reflected in the dark waters to complete the cycle of fire and thunder. The boats bob up and down in the middle of a bedlam of fiery arabesques, muffled booms and patterns of light in the sky that are burned indelibly into the eyes of the amazed spectators, to remain forever fixed in their memory.

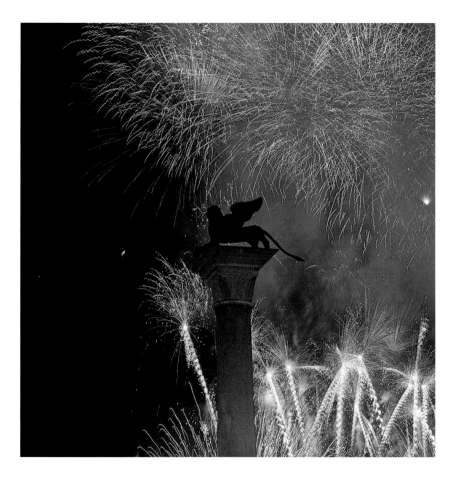

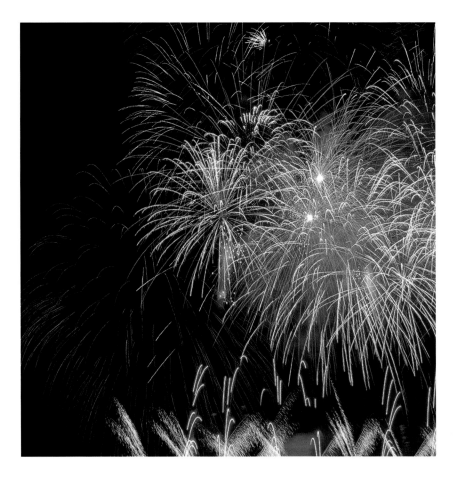

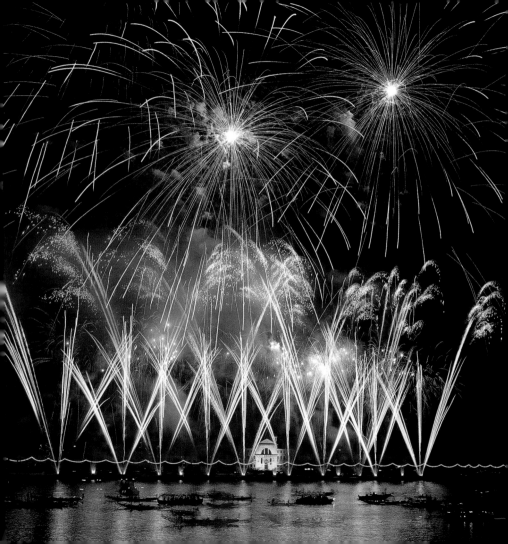

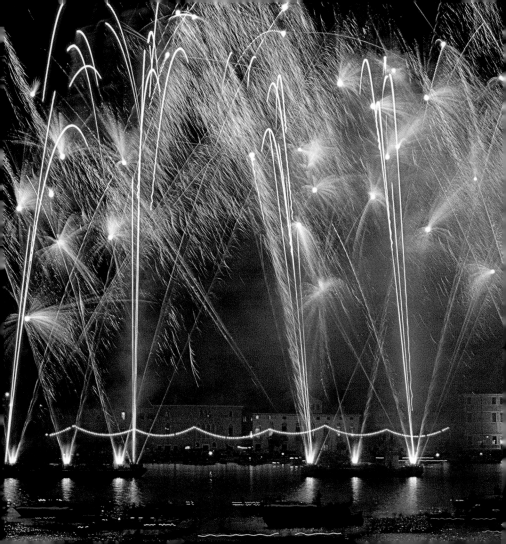

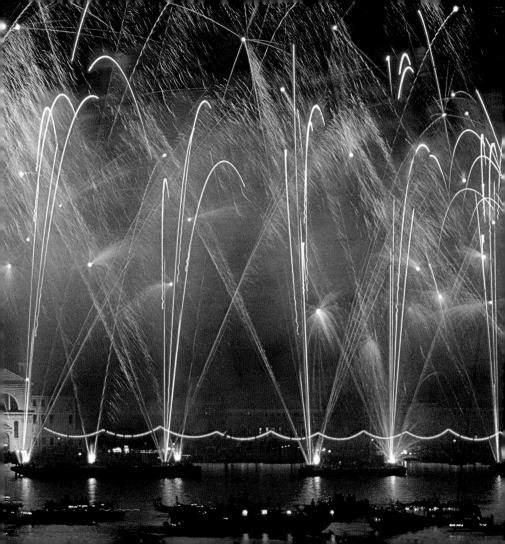

Due "briccole" e sullo sfondo
la chiesa di S. Giorgio Maggiore.

*Two "bricole", or navigation poles,
with the church of San Giorgio
Maggiore in the background.*

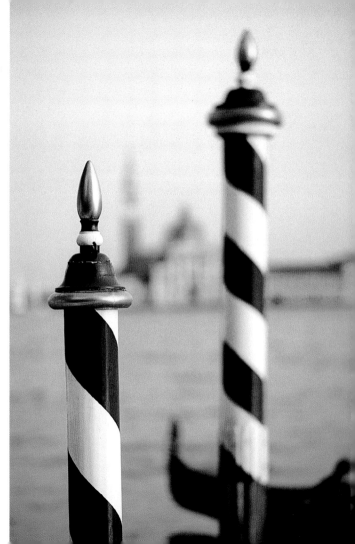

Fernando Bertuzzi nella sua attività di fotografo e cineamatore ha ottenuto: 2 medaglie d'oro del Presidente della Repubblica; il 1° premio nei Festival Cinematografici Internazionali di Londra, Tokyo, Madrid, Salisburgo, Lisbona, Bruxelles, Montecarlo, Sydney, Hiroshima, Malta, Rochester, Saragoza, Campione d'Italia; 5 medaglie d'argento nei Festival Cinematografici di Cannes e oltre trecento premi in concorsi fotografici. Ha realizzato: copertine e servizi fotografici per riviste come Italian LIFE, Gente Viaggi, Ulisse Duemila, Marco Polo, Ligabue Magazine, Express Paris e pubblicato il fotolibro *Colore Veneziano* che ha avuto un grande successo editoriale.

Fernando Bertuzzi has won two gold medals of the President of the Italian Republic for his activities as a photographer and cineast. He has been awarded first prize at the International Film Festivals of London, Tokyo, Madrid, Salzburg, Lisbon, Brussels, Montecarlo, Sydney, Hiroshima, Malta, Rochester, Saragossa and Campione d'Italia; 5 silver medals at Cannes Film Festivals and over three hundred prizes in photography competitions. He has produced covers and photographic portfolios for magazines such as Italian LIFE, Gente Viaggi, Ulisse Duemila, Marco Polo, Ligabue Magazine and Express Paris. He has published Colore Veneziano, *a book of photographs which has enjoyed great commercial success.*

Le foto delle pagine
18, 27, 29, 32-33, 86-87, 101, 114-115, 119, 120-121, 124-125, 129
sono tratte dal volume *Colore veneziano*, dello stesso autore,
per gentile autorizzazione della Magnus Edizioni.

Finito di stampare
presso lo stabilimento
delle Grafiche Vianello di Ponzano (Treviso)
nel mese di Settembre 2003.

Traduzioni di Giles Watson